컬러
파워
토크

색 채 언 어 소 통 을 위 한 안 내 서

컬러 파워 토크 색채언어 소통을 위한 안내서

초판인쇄 2019년 12월 20일 초판발행 2019년 12월 31일
지은이 박효철 펴낸이 공홍 펴낸곳 케포이북스 출판등록 제22-3210호
주소 서울시 서초구 반포대로14길 71 303호
전화 02-521-7840 팩스 02-6442-7848 전자우편 kephoibooks@naver.com

값 17,000원
ISBN 979-11-88708-07-9 03600
ⓒ 박효철, 2019

이 도서는 한국출판문화산업진흥원의 '2019년 출판콘텐츠 창작 지원 사업'의 일환으로
국민체육진흥기금을 지원받아 제작되었습니다.

색채언어
소통을 위한
안내서

박효철 지음

컬러 파워
토크

Color
Power
Talk

케포이북스
KEPHOI BOOKS

지구상에는 6,000여 종의 언어가 있습니다. 소리와 문자로 소통하는 이런 언어는 유사한 면이 있기도 하지만, 상당한 차이가 있습니다. 그래서 언어가 다른 사람들 간에 의사소통은 거의 불가능하며, 이럴 때 우리는 보통 바디 랭귀지Body language로 소통하려고 시도합니다. 청각언어로 불가능하기 때문에 시각언어를 동원하는 것이지요. 시각언어는 청각언어보다 커뮤니케이션communication 면에서 유리합니다.

색채 역시, 사용하는 언어, 시대, 그리고 사회적 상황이 다를지라도 같은 의미로 통용되어 왔으며, 동일하게 느끼기 때문에 커뮤니케이션 능력이 뛰어난 시각언어입니다. 이러한 이유 때문에 샤갈이나 피카소, 칸딘스키가 그린 그림의 색감을 보고 우리는 공감共感합니다. 250년, 500년이라는 세월을 초월해 레오나르도 다빈치의 〈최후의 만찬〉이나 신윤복의 〈미인도〉에서 화가가 이야기하고자 하는 것을 느낄 수 있습니다.

그림 말고도 우리가 살아가는 삶의 현장은 전체가 색채로 둘러싸여 있다고 해도 과언이 아닙니다. 입고 있는 옷, 살고 있

는 집, 근무하는 일터, 도시의 가로, 농촌의 풍경, 그리고 텔레비전을 비롯한 매체에서도 색채는 우리 시각을 자극합니다. 그리고 이러한 색채 정보는 직간접적으로 우리 감정에 영향을 주고 있습니다. '흥분과 진정', '긴장과 이완', '쾌적함과 불쾌감', '팽창과 수축', '진출과 후퇴', '일의 능률과 비능률', '맛있음과 맛없음', '아름다움과 아름답지 못함', '시간의 흐름이 길고 짧음', '따뜻함과 시원함', '편안함과 불안함', '소극적임과 적극적임', '화려함과 소박함', '가볍다와 무겁다' 등과 같은 수없이 많은 연상과 감정언어들이 우리를 자극합니다. 색채의 이러한 언어는 그동안 주관적일 거라고 생각해 왔습니다. 하지만, 누구에게나 그렇게 보이고, 느끼고, 그렇게 생각하는 상당히 객관적인 언어입니다.

저자는 색채의 언어가 우리들의 실생활 속에서 어떤 영향을 미치고 있으며, 또 어떻게 이롭게 사용할 수 있을지 오랫동안 고민해 왔습니다. 실내의 색채나 옷의 색채가 사용자에게 어떤 영향을 미치며, 어떻게 이용할 수 있는지? 그리고 사물의 색채가 달라지면, 어떻게 얼마나 다르게 보이며, 이러한 특성을 어떻게 이용할 수 있는지? 그 결과로서 이 책에서는 집, 사무실, 경기장, 음식점, 상점, 그리고 패션 등에서 누가 어떠한 목적으

로 사용할지에 따라서 색채 환경을 구축하는 방향들을 제시하고 있습니다.

이 책을 읽는 동안 독자 여러분은 색채의 중요성을 깨닫게 되며, 여러분이 살고 있는 집은 어떤 색깔인지 살펴보고, 이것이 가족에게 미치는 영향이 무엇인지를 깊이 성찰해 보는 계기가 될 것입니다. 그리고 지금 근무하거나 운영하는 사업장의 색채는 무슨 색이고, 이것이 생산성에 어떤 영향을 미치고 있으며, 보다 효율을 높이려면 어떻게 바꾸어야 할지 깨닫게 되는 기회가 될 것입니다. 따라서 이 책을 통해서 독자 여러분은 남들이 갖지 못한 글로벌 색채언어의 소통 능력을 갖게 될 것이며, 이런 역량은 여러분이 하고 있는 어떤 일에서든 적용할 수 있어서, 삶의 질 향상은 물론, 인생이 달라지는 계기가 될 것입니다.

오랜 세월 색채 한 학문만 연구했음에도 불구하고 제 지식의 깊이가 아직도 얕다는 것을 깨달았습니다. 직접 연구하지 못한 부분은 선행 연구자들의 연구결과를 인용하기도 하였습니다. 너그러운 이해를 부탁드립니다. 그나마, 지금까지 출판된 책들보다 객관적이고 논리적인 면에서 한 걸음 더 나아갔다는 데 위로를 느낍니다. 이제부터 시작이라는 마음으로 더욱 정진하

겠습니다. 마지막으로 부족한 원고를 흔쾌히 출판해 주신 케포이북스 공홍 대표님과 꼼꼼하게 교정해 주신 편집부 정필모 님께 진심으로 감사함을 전합니다.

<div align="right">

2019년 12월

저자 박효철 씀

</div>

차례

첫 번째 토크 ⟩ 승리로 이끄는 색채의 마술

5

첫 번째 토크

승리로 이끄는
색채의 마술

색을 알면 경기의 승패가 달라진다

色즉시공 공즉시色

우리가 살아가는 세상은 어느 곳이든 색으로 둘러싸여 있습니다. 건물 안에 있다면, 바닥, 벽, 천장, 가구, 커튼의 색채가 있고, 자연에 있다면, 땅, 식물, 바다, 산, 하늘의 색채가 있으며, 도시에 있다면 아스팔트 도로, 건물, 간판, 움직이는 차와 사람의 색채가 있습니다. 건물과 건물 사이도 색色이 없는 것空처럼 보이지만, 사실은 하늘의 색이 빈틈없이 채워져 있지요. 이렇듯 색채는 우리와 언제 어디서나 가까이 있습니다.

이러한 사물의 색채는 눈을 통해 인식되고, 그 과정에서 색채는 우리의 심리를 자극합니다. 이때 자극되는 심리는 '따뜻하다', '시원하다', '화려하다', '수수하다', '독특하다', '예쁘다', '복

잡하다', '달콤하다', '새콤하다', '싱싱하다', '밝다', '어둡다'와 같이 다양합니다. 이러한 색채에 대한 심리적 자극들을 평상시에는 뚜렷하게 인식하지 못하고 살아갑니다. 그러나 느끼지 않았다고 해서 사람의 심리와 감정에 영향을 주지 않는 것은 아닙니다.

만약 옷가게의 판매원으로부터 빨간색과 파란색 계열의 옷을 추천받았다고 가정하겠습니다. 아주 짙은 색은 아니어서, 어떤 것을 입든 멋지게 소화할 수 있고, 게다가 스타일과 가격까지 마음에 쏙 든다면, 여러분은 어떤 색의 옷을 선택하시겠습니까? 일반적으로 개인마다 좋아하는 색이 있어서 망설임 없이 그 색의 옷을 선택하겠지요. 하지만 뇌 회로는 이렇게 결정하기까지 수많은 색채 감정 데이터 즉, 옷을 입는 계절이 추운지, 더운지, 쌀쌀한지, 따뜻한지, 서늘한지, 온화한지, 화사한지, 우중충한지 등과 같은 기후 특징, 이 옷을 주로 입고 갈 장소에서 격식과 예의에 벗어나지는 않을지, 자신감이 넘쳐 보이는지, 신뢰감을 주는지 등과 같은 다양한 정보들을 분석하는 과정을 거치고, 종합한 결과입니다.

과거나 현재나 어떤 나라든 전열기는 빨간색 계통으로 디자인해 왔고, 앞으로도 그렇게 할 것입니다. 성별과 연령, 시대와

나라에 관계없이 공통적으로 빨간색은 따뜻하다고 공감하는 심리와 감정언어를 갖고 있기 때문입니다. 반대로 선풍기나 에어컨은 당연히 시원한 느낌을 주는 파란색 계통으로 디자인하겠지요. 독자 여러분도 이미 알고 있는 것처럼 색채가 주는 온도감은 보편화된 지식입니다. 하지만 색채언어를 적용할 때 이 정도 상식적 수준에 그친다면, 색채언어를 이해하고 있다고 할 수 없습니다. 때문에 여러분의 경쟁력을 위해서는 한 단계 위의 색채 지식을 갖추어야 할 것입니다.

그러나 우리가 알고 있는 색채언어는 그다지 많지 않습니다. 서로 다른 온도감을 주는 빨간색과 파란색 외에, 원색에 가깝거나 여러 색이 섞여 있을 경우 화려하다고 느끼고, 검정 또는 하얀색만 있을 경우 수수하다고 느끼는 것, 또 색의 수가 많을수록 복잡하다고 느끼고, 한 가지 색만 사용하면 단순하다고 느끼는 정도일 것입니다. 하지만 이 책에서는 스포츠 경기를 승리로 이끌고, 공부하는 아이의 집중력을 높이며, 레스토랑의 매출을 끌어올리고, 이성을 유혹하며, 체중 조절에 이르기까지 색채를 응용하여 실생활에 적용하는 구체적이고, 실질적인 방법들을 다루게 될 것입니다.

우리가 어떤 색을 볼 때, 고유한 이미지가 떠오르거나 감정의

색을 알면 경기의 승패가 달라진다

〈그림 1〉 어떤 선풍기가 시원해 보이나요?

파란색 선풍기가 빨간색 선풍기보다 시원해 보인다.

컬러 파워 토크

변화가 생기는 것을 색의 연상 또는 상징이라고 합니다. 이는 오랜 세월 동안 인간이 자연과 사회 환경 속에 살면서 색채와 그 현상적 특성이 반복적으로 눈에 지각되고 학습되면서 기억 되고 축적된 결과입니다. 하얀색을 통해 순수함을, 빨간색을 통해 열정을, 그리고 녹색과 파란색을 통해 신뢰감을 연상하게 됩니다. 기업의 로고Logo 색으로 녹색과 파란색을 많이 쓰는 것도 기업에 대한 신뢰감을 높이기 위한 마케팅 전략 때문입니다.

스타벅스Starbucks는 1971년 미국 시애틀의 마켓에서 작은 커 피숍으로 시작했습니다. 스타벅스의 로고는 여러 차례 바뀌었 지만, 로고 컬러인 녹색은 변하지 않았습니다. 현재 글로벌 기 업으로 성장한 스타벅스는 '친환경', '성장', '특별함'이라는 이 미지로 소비자에게 신뢰감을 주는 기업이 되었다고 할 수 있 습니다. 이는 녹색 마케팅 전략이 성공한 경우입니다. 물론 스 타벅스 매장이나 컵에는 녹색 외에 갈색, 회색, 검정색도 사용 하고 있습니다. 그리고 매장과 컵에서 녹색이 차지하는 면적은 10% 정도에 불과합니다. 전체가 녹색이 아닌데도 스타벅스의 색을 떠올리면 녹색이 먼저 연상되는데, 이는 녹색을 강조하기 위해 다른 색은 배경이 되도록 색채를 조절한 결과입니다. 영 화에 출연하는 배우가 많아도 주인공이 두드러져 보이는 것과

마찬가지이지요. 이 책을 읽는 동안 이러한 색채 조절 방법을 독자 여러분은 이해할 수 있을 것이며, 삶에 적용할 수 있을 겁니다.

불교의 경전 『반야심경』에는 색즉시공色卽是空 공즉시색空卽是色* 이라는 구절이 있습니다. 그러나 이때의 색色은 이 책에서 다루고 있는 색Color과는 정의도 그 쓰임에도 분명히 차이가 있습니다. 하지만 저는 극히 자의적으로 이 구절을 이렇게 해석해 볼까 합니다. 색Color이 있는 만물의 모든 것들이 색이 없는Zero 것처럼 보이고, 색이 없는Zero 것처럼 보이는 모든 것에 색Color이 있다. 즉, 색은 집, 학교, 식당, 백화점, 경기장, 사무실, 버스, 지하철, 그리고 도시에 이르기까지 우리가 생활하고, 활동하는 모든 곳에서 느끼지 못할 때가 많지만, 사실은 이 모든 곳에 색이 있으며, 색은 사람의 감정에 영향을 미치고, 일의 능률이나 판매를 촉진하며 자신감을 높이기도 합니다. 또 운동 경기를 승리로 이끌거나 소화를 돕기도 하고, 집중력을 향상시키며, 긴장을 풀어주는 호르몬의 분비를 돕거나 방해하는 등 많은 영향을 미치니, 색채를 지혜롭게 조절할수 있는 능력을 갖추어야 합니다.

* 색(色)이 곧 공(空)이고, 공(空)이 곧 색(色)이다'라는 뜻이다. 색은 물질적 존재이나 현상을 말하며, 공은 실체가 없다는 뜻이니까, 세상의 모든 물질적 현상(色)은 실체가 없는 것(空)이며, 실체가 없다는 것(空)은 물질적 현상(色)이다. 다시 말해 '물질적 현상은 실체가 없는 것과 다르지 않고, 실체가 없는 것은 물질적 현상과 다르지 않다'는 것임.

컬러 파워 토크

경기에서 이기려면
빨간색 유니폼을 입어라!

하계올림픽 경기 종목은 탁구, 배드민턴, 테니스, 배구, 농구, 하키, 축구, 럭비, 야구, 핸드볼, 권투, 유도, 레슬링, 태권도, 사격, 양궁, 사이클, 육상, 조정, 체조, 승마, 역도, 요트, 카누/카약, 골프, 근대5종 등입니다. 그런데, 색채가 운동 경기들의 승부에 영향을 미칠까요? 미친다면 얼마나 미칠까요? 정답부터 말하자면, 색채는 경기 결과에 영향을 미칩니다. 종목에 따라 정도차이가 있을 수 있으나, 색채와 무관한 운동 경기는 없습니다. 경기의 승패가 선수 간의 실력 차이에 의해 가려지는 것은 당연하지만, 선수들의 실력이 막상막하라면 색채를 통해 선수 자신이 '반드시 이기겠다'는 마음가짐이나, 상대방에게 '내가 더 강하다'는 심리적 압박을 줄 수 있기 때문입니다.

선수의 눈을 통해서 뇌로 전달되는 시각 정보는 같은 사물이라도 어떤 색이냐에 따라서 다양한 반응을 불러일으킵니다. 끝까지 싸우겠다는 의욕을 불어넣는가 하면, 의지를 약화시키기도 하고, 체격을 실제와 다르게 보이게 하거나, 순간적인 판단력을 도와주고, 긴장된 마음을 진정시켜 주기도 합니다. 이

런 색채 정보들이 경기력에 영향을 주고, 결과적으로 승부까지 바꾸기도 하는 것이지요. 경기에서 선수에게 가장 많은 영향을 미치는 것은 선수의 유니폼이나 보호 장구의 색채입니다. 그러나 모든 경기는 상대적이기 때문에 상대 선수의 유니폼이나 보호 장구의 색채가 자신의 것과 어떠한 관계가 있는지도 물론 중요합니다.

'빨간색 유니폼을 입은 선수의 승률이 높다'[1]는 연구가 있는데, 어느 정도 영향을 미치는지 2016년 브라질 리우데자네이루 올림픽의 태권도* 경기 결과를 통해서 이를 살펴보겠습니다. 이 대회에는 우리나라 선수 5명이 출전하여 금메달 2개와 동메달 3개라는 결과를 거둔 바 있습니다. 5명이 결승전을 포함해 동

*태권도복은 전통적으로 상하 하얀색이었으나, 2016년 리우데자네이루 올림픽에서 하얀색 이외 다른 색깔 하의 착용을 허용하여 일부 국가 선수가 원색 유니폼을 입기도 하였으나, 대부분 선수들은 전통적인 유니폼을 입고 출전함.

메달 결정전까지 총 18경기를 치렀는데, 빨간색 보호 장구를 착용한 경기에서는 8승 1패, 파란색 보호 장구를 착용한 경기에서는 7승 2패의 성적을 올렸습니다. 빨간색 보호 장구를 착용했을 때의 승률은 89%, 파란색 보호 장구를 착용했을 때의 승률은 78%로, 승률이 약 10%나 차이나는 것을 알 수 있습니다.

태권도 경기의 승리는 득점에 의해 가려지므로 보호 장구의 색채와 득점의 관계를 분석해 보면 매우 의미 있는 결과를 볼

〈그림 2〉 유니폼의 색채는 본인과 상대 선수의 심리를 자극한다.

투기 종목에서 빨간색은 '반드시 이기겠다'는 자신감을 주는 반면, 상대 선수에게는 강한 선수라는 심리적 압박을 가한다.

수 있습니다. 우리나라 선수가 빨간색 보호 장구를 착용한 경기에서의 총 득점은 95점이며, 파란색 보호 장구를 착용한 경기에서의 득점은 74점으로, 빨간색 보호 장구를 착용했을 때의 득점이 파란색 보호 장구를 착용했을 때보다 21점이나 높은 것을 알 수 있습니다. 선수 별로 살펴보면, 김소희 선수는 빨간색 보호 장구였을 때 13점, 파란색 보호 장구였을 때 11점, 이대훈 선수는 20점과 19점, 오혜리 선수는 28점과 21점, 차동민 선수는 15점과 12점, 김태훈 선수는 19점과 11점을 각각 얻었습니다. 이를 통해 우리나라 모든 선수는 빨간색 보호 장구를 착용했을 때가 파란색 보호 장구를 착용했을 때보다 더 많은 득점을 얻었음을 알 수 있습니다.

그렇다면 태권도 종목에서만 이런 결과를 얻을 수 있을까요. 태권도에 비해 성과가 좋지 않았던 레슬링 종목을 살펴보겠습니다. 레슬링은 우리 선수 5명이 출전하여 1개의 동메달을 획득했습니다. 우리 선수들은 빨간색 또는 파란색 유니폼을 입고 출전했습니다. 우리나라 선수들이 치른 경기는 총 8경기로 빨간색 유니폼을 입고 2승 2패, 파란색 유니폼을 입고 1승 3패의 성적을 올렸습니다. 빨간색 유니폼을 입고는 50%, 파란색 유니폼을 입고는 25%의 승률을 올렸습니다. 득점 역시 빨간색 유니폼

을 입고는 10점을 얻은 데 반해, 파란색 유니폼을 입고는 8점을 얻은 데 그쳤습니다. 이를 통해 레슬링 경기도 색채가 경기력과 승패에 영향을 미치고 있음을 알 수 있습니다. 색채와 승률의 관계는 우연이 아닙니다. 올림픽 태권도 전 체급의 경기를 분석한 러셀 A. 힐과 로버트 A. 바턴의 연구에서도 같은 결과를 찾아 볼 수 있습니다.

그럼 빨간색은 어떻게 경기력을 향상시키고, 승리로 이끄는 것일까요? 빨간색은 유니폼을 입은 선수 자신에게 열정과 적극적인 기운을 불어넣는 색입니나. 즉, 승부욕이 끓어오른다고 표현해도 좋을 것입니다. 열정과 적극성의 기氣를 받은 선수는 게임을 자신이 주도하게 되며, 공격적으로 게임을 풀어가게 됩니다. 반면에 역습의 기회만을 노리는 소극적인 선수는 상대 선수에 의해 게임이 흘러가기 때문에 끌려가는 게임을 할 수밖에 없는 것이지요. 역습으로 게임을 운영하겠다는 소극적인 선수는 이미 기량에서 뒤진다는 것을 인정하는 것이어서, 심리적으로 이미 패한 경기로 간주할 수 있습니다.

유니폼이나 보호 장구의 색채는 심판의 판정에서도 영향을 줍니다. 빨간색이 선수에게 적극적이고 공격적인 경기를 하게 한 것처럼, 빨간색 유니폼을 입은 선수는 심판에게도 파이팅

넘치는 선수로 보여서 득점 인정에서 유리하게 작용합니다. 반면에 상대 선수는 소극적인 게임을 운영하는 선수로 보여서 경고(감점)를 받게 되겠지요. '태권도 심판들에게 경기를 보여주고 매긴 점수와 선수들 보호복 센서와 전자감응장치를 이용해 나온 점수를 비교한 연구[2]를 보면, 심판들은 기계보다 빨간색 보호 장구를 한 선수에게 더 높은 점수를 준다'는 결과를 찾아볼 수 있습니다.

다음은 빨간색 유니폼이 상대 선수에게 심리적 압박 메시지를 주어서 경기력과 승부에 영향을 주게 됩니다. 빨간색은 예로부터 위험이나 긴급한 상황을 전달하는 색으로 쓰여 왔고, 오늘날도 화재 방지, 소화消火, 소방차, 위험 또는 정지 표시에 사용되고 있습니다. 따라서 경기장에서 빨간색 유니폼은 상대 선수에게 긴박하고 두려운 존재로 인식하게 합니다. 특히 앞서 설명한 빨간색이 주는 넘치는 승부욕, 자신감, 그리고 공격적이고 투쟁적 자극은 다가가는 것만으로도 상대 선수에게 위협을 가하여 주눅 들게 합니다. 게임에 대한 이러한 자신감의 차이와 심리적 압박은 경기의 승패를 가르는 중요한 요인이 되는 것이지요.

그러나 빨간색이 모든 종목에서 유리한 것은 아니다!

앞에서, '빨간색 유니폼이나 보호 장구가 득점과 승률을 높인다'고 하였으나, 모든 스포츠 종목이 그런 건 아닙니다. 종목에 따라 승리로 이끄는 색채는 차이가 있습니다. 태권도, 레슬링, 권투와 같은 투기 종목과 달리, 축구, 농구, 핸드볼과 같은 구기 종목에서 빨간색은 반칙 판정 면에서 오히려 불리하게 작용합니다. 몇몇 연구[3]에 따르면, '경기 중에 같은 태클이라도 다른 색보다 빨간색 유니폼을 입은 선수가 파울 판정을 많이 받는다'는 결과를 찾아 볼 수 있습니다. 그러나 구기 종목에서 파울 판정에 불리하게 작용한다고 해서 빨간색을 패배의 색이라고 할 수는 없습니다. 빨간색이 선수심리에 미치는 긍정적 영향도 많기 때문입니다. 축구와 색채에 대한 이야기는 다음 장에서 자세하게 설명하겠습니다.

 빨간색 유니폼이 승률을 분명하게 떨어뜨리는 종목이 있습니다. 심리적 안정이 승리에 미치는 영향이 큰, 사격, 양궁, 체조, 단거리 육상 등과 같은 종목입니다. 이런 종목은 긴장을 풀고, 마음을 차분하게 가라앉히는 것이 승패를 가르는 중요 인

자인데, 빨간색은 흥분시키는 색이고, 게임을 공격적으로 운영하게 하는 색이기 때문입니다. 특히, 앞서 설명한 투기 종목과 달리, 이 종목들은 상대 선수와 마주 보는 경기가 아니므로 상대 유니폼이 주는 색채의 영향은 거의 없고, 자신의 유니폼이 주는 색채의 영향이 큽니다. 그러면 이 종목 선수들의 유니폼은 어떤 색이 유리할까요? 긴장을 이완하고, 집중도를 높이는 색은 파랑입니다. 이런 이유 때문에 기분이 들떠 쉽게 흥분한 상태가 지속되는 정신질환자 병동의 적절한 색채 처방은 파란색이 적합하고, 반대로 우울감이 지속되는 환자를 위한 병동은 빨간색 처방이 필요합니다. 파란색과 더불어 무채색은 색의 성격이 없어서 선수 심리에 미치는 영향도 거의 없습니다. 때문에 하얀색(회색) 유니폼도 집중력이 필요한 종목에 파란색과 함께 적합한 색이라 할 수 있습니다.

리우 올림픽 양궁 경기에서 결승전까지 오른 선수들 유니폼 색채를 보아도 파란색과 하얀색(회색)이 좋은 성적을 올린 것을 알 수 있습니다. 특히, 우리나라 선수들은 이 대회에서 남녀 개인전과 단체전 모두 금메달(4개)과 여자 개인전 동메달이라는 최상의 성과를 올렸습니다. 이 대회 우리 선수 유니폼 상의는 하얀색, 하의는 어두운 파란색이며, 상의 깃과 모자 띠(여자)는

하의의 어두운 파란색으로 포인트를 주었습니다. 이것은 심리적 안정과 집중력을 높이는 최상의 유니폼 색채 스타일링이라고 평가할 수 있습니다. 더구나 상하 모두 긴 유니폼은 짧은 것보다 색채 면적이 넓기 때문에 선수 심리에 미치는 영향도 강하게 작용한 것으로 볼 수 있습니다.

결승전까지 오른 팀들의 유니폼을 보면, 남자 개인 결승에 오른 프랑스는 우리나라와 거의 유사한 배색으로 상의는 하얀색 반팔, 하의가 어두운 회색 긴 바지, 남자 단체 결승에 오른 미국은 상의 파랑(70%)과 하늘색(30%) 조합의 반팔, 하의는 하얀색 반바지, 여자 개인 결승에 오른 독일은 어두운 회색(45%)과 하얀색(45%) 그리고 빨간색(10%)을 조합한 상의, 하의는 검정색이었습니다. 즉, 긴장을 이완해야 하는 종목에서 선수의 유니폼 색깔이 성적에 영향을 미치는 것을 확인할 수 있습니다.

사실 올림픽 경기에 출전한 선수들 간의 실력 차이는 크지 않습니다. 특히, 상위 그룹에 있는 선수들은 차이가 거의 없어서 대회마다 순위가 서로 바뀌는 것을 쉽게 볼 수 있습니다. 그래서 '메달 색깔은 선수들의 그 대회 또는 그날 컨디션과 운이 따라야 한다'고 전문가들은 얘기합니다. 물론 이 의견에 동의합니다만, '유니폼 색채는 컨디션이나 운의 차원과는 다르다'는

색을 알면 경기의 승패가 달라진다

사실을 기억해야 합니다. 유니폼의 색채는 선수 자신, 상대 선수, 그리고 심판의 심리를 자극하기 때문에 우연한 결과를 만들 수 없습니다. 이는 경기력을 향상시키기도 떨어뜨리기도 해서 경기 승부에 직접 영향을 주는 요소입니다. 따라서 승률을 높이는 유니폼 색채는 상대 선수가 갖지 못한 경쟁력입니다.

야구의 사사구도
유니폼 색깔과 관계있다

오늘날과 같은 야구 유니폼을 입기 시작한 것은 19세기 중반부터이며, 19세기 후반부터는 홈과 원정 유니폼을 구분해 입기 시작했습니다. 홈에서는 하얀색, 원정에서는 회색이나 색깔이 있는 유니폼을 입는 것이 일반화되었는데, 이는 '원정경기에 나서는 팀은 세탁하기가 쉽지 않았기 때문에 짙은 색을 입게 된 것이 정착되었을 것이다'라는 설이 가장 유력합니다. 대한야구협회KBA는 '본거지 경기Home Game용은 하얀색, 원정경기Road Game, Away Game용은 유색으로 두 가지 유니폼을 준비하여야 한다'는 유니폼에 관한 규정을 두고 있으며, 한국 프로야구도 이를 따

르고 있지요. 그러면 다른 색 유니폼이 승부에 영향을 미칠까요? 그 동안 투기 종목에 대한 연구는 있었지만, 야구에 대해서는 어떤 주장이나 연구가 없었습니다.

이에 저자는 한국 프로야구 홈경기와 어웨이 경기 결과를 분석해 보았습니다. 2018년도 프로야구는 팀당 홈 72경기, 어웨이 72경기, 총 144경기를 치렀는데, 두산은 93승 51패로 6할 4푼5리(0.645)라는 좋은 성적으로 페넌트레이스 1위를 기록하였습니다. 그 가운데 하얀색 유니폼을 입은 홈경기는 51승 21패로 승률 0.708, 어두운 청색 상의를 입은 어웨이 경기는 42승 30패로 승률 0.583의 성적을 냈습니다. 원정보다 홈에서 9승이 높아 승률은 1할2푼5리(0.125) 차이입니다. 물론 원정보다 홈경기에 전력을 다하는 경향이 있고, 홈 관중의 응원과 홈 경기장의 익숙함이 승률을 높일 수 있는 요인이므로, 단순히 홈 승률이 높다고 하얀색 유니폼이 유리하다고 평가하기에는 아직 이릅니다.

야구의 승패에 영향을 주는 것은 공격 면에서 안타, 사사구, 홈런, 도루, 장타율 등이 있고, 수비 면에서는 투수 방어율, 실책의 수가 대표적입니다. 그 가운데 타자 유니폼 색채와 안타, 사사구는 어떤 관계가 있는지 살펴보겠습니다. 두산은 홈구장에

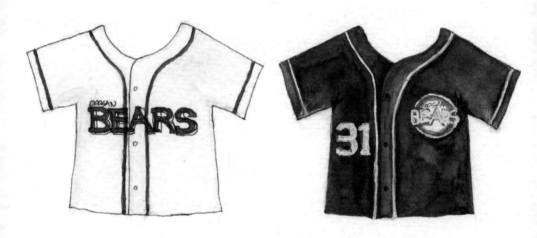

〈그림 3〉 야구 유니폼 색깔이 승률에 영향을 미친다.

홈경기 유니폼인 하얀색은 72경기 중 상대보다 20개의 사사구를 더 얻었다.
결국, 홈경기가 어웨이보다 9승을 더 올리는 데 흰 유니폼이 기여했다.

컬러 파워 토크

서 안타를 736개, 경기당 10.2개를 친 반면, 상대팀은 658개, 경기당 9.1개를 쳐서 하얀색 유니폼이 유리하게 작용한 것이 아닌가?'라고 생각할 수 있습니다. 하지만, 원정경기에서 두산은 756개로 홈보다 20개를 많이 쳐서 경기당 10.5개를 기록했습니다. 상대는 659개, 경기당 9.1개를 쳐서 홈이나 원정이 거의 같은 결과를 보입니다. 여기서 타자나 투수 유니폼 색이 안타에 주는 영향이 있다거나 없다고 해석하기는 무리가 있습니다.

경기당 안타 수로만 보면, 홈에서는 상대팀보다 1.1개, 어웨이에서는 1.3개를 많이 친 것이 승률을 높이고 있음을 알 수 있습니다. 그러면 사사구에 유니폼 색채는 어떤 영향을 미쳤을까요? 하얀색 유니폼을 입은 홈경기에서 두산은 295개, 경기당 4.1개의 사사구를 얻은 반면, 상대에게는 275, 경기당 3.8개를 허용하여, 홈경기에서 20개(경기당 0.3개)의 사사구를 더 얻었습니다. 어두운 청색 유니폼을 입은 원정경기에서는 263개, 경기당 3.7개의 사사구를 얻은 반면, 하얀색 유니폼을 입은 상대에게 285개, 경기당 4.0개를 허용해서 원정경기에서는 오히려 22개(경기당 0.3개)를 더 허용하였습니다. 즉, 타자의 하얀색 유니폼이 사사구를 얻는데 유리한 것을 알 수 있습니다.

앞서, 두산이 게임당 안타 1.2개 더 많이 친 결과가 승률을 6

할 4푼 5리까지 올리고 있음에서 알 수 있듯이, 한 경기에서 사사구 1개를 더 얻는 것은 승리에 엄청난 영향을 주는 것은 당연합니다. 단순히 경기당 0.3개의 사사구이니까 그 영향이 미미하다고 판단할 수 있지만, 홈경기에서 상대보다 20개를 더 얻었다는 것이 중요합니다. 사사구가 한 베이스만 진루하지만, 많은 경기에서 승부를 결정짓는 중요한 포인트가 되기 때문입니다. 따라서 홈경기에서 상대보다 더 얻은 20개의 사사구가 팀의 승률을 7할까지 높이는 데 일조하고 있음을 알 수 있습니다. 또한, 원정경기에서 하얀색 유니폼을 입은 상대에게 22개를 더 허용한 것이 홈경기보다 승률을 1할2푼 낮은 5할 8푼으로 떨어뜨리는 데 영향을 미친 것을 알 수 있습니다.

그러면 하얀색 유니폼이 사사구를 얻어내는데, 왜 유리할까요? 사사구는 사구四球(타자가 타석에서 4개의 볼을 골라 1루로 나가는 것)와 사구死球(타자가 타석에서 투수가 던진 볼에 몸을 맞아 1루로 나가는 것)를 함께 일컫는 말입니다. 수비수와 관계없이 타자가 볼을 치지 않고도 1루에 나가고, 앞선 주자들은 한 베이스씩 진출합니다. 일반적으로 타자에게 투수가 심리적으로 위축되어 자신감이 떨어지는 경우에 사사구를 허용합니다. 즉, 타자의 기氣에 눌려서 던질 볼이 없을 경우, 빠르고 치기 어려운 코너corner

로 던지려고 할 때 제구가 안 되서 사사구를 허용하게 됩니다. 그런데 하얀색 유니폼을 입은 타자는 어두운 파란색을 입은 타자보다 체격이 커 보입니다. 공을 던지는 투수 입장에서는 타석을 가득 메운 선수가 자신을 노려보면, 심리적으로 위축될 수밖에 없겠지요. 물론 실력이 좋고 컨디션이 좋은 투수는 자신감 있게 피칭을 하는 게 당연하지만, 아주 작은 차이, 게임당 0.3개의 사사구에 미치는 유니폼 색채가 승부와 승률에 영향을 미친다는 사실에 주목할 필요가 있습니다.

2002 월드컵 4강신화의 배경에는 유니폼 색깔이 있다

선수들 체력과 팀워크, 그리고 한국식 길거리 응원의 원천은 색채이다

벌써 많은 세월이 흘렀지만 2002년을 생각하면, 월드컵의 환희가 벅차게 밀려옵니다. 동시대에 함께 한 국민 모두가 많이 행복했고, 대한민국 국민이라는 자긍심마저 갖게 한 6월이었습니다. 이 얘기를 하는 것은 그 벅찬 감동의 순간을 곱씹어 보려는 것은 아닙니다. 당시 한국축구 스타일이나 팀워크를 분석하려는 것은 더더욱 아닙니다. 그건 당시 유니폼 색깔과 우리 팀 경기력의 관계를 설명하기 위함입니다. 이를 통해서 경기의 승패에 미친 색채의 영향을 알아보고, 독자 여러분이 스포츠

외에 다양한 생활분야에서 이롭게 응용할 수 있기를 바라는 간절한 바람 때문입니다.

6월 4일 조 예선 1차전인 폴란드와의 경기를 시작으로 2차전 미국, 3차전 포르투갈, 16강전 이탈리아, 8강전 스페인, 4강전 독일, 그리고 3-4위 결정전 터키와의 경기까지 대한민국은 온통 붉은 물결로 일렁였습니다. 독일과의 4강 경기가 있는 날은 약 650만 명이 거리 응원에 나서기도 해서 '한국식 길거리 응원'이라는 새로운 문화가 만들어지기도 했습니다. '국민들의 열정적인 거리 응원이 신수들 파이팅에 영향을 주었다'는 것을 누구도 부정하지 않습니다.

그런데 우리 응원단이 붉은 악마가 아니라, 검은 악마나 하얀 악마, 또는 파란 악마였다면 어떠했을지 상상해 보았습니까? 그 어떤 색도 어울리지 않기도 하지만, 당시처럼 전국을 흥분의 도가니로 만들지 못했을 것입니다. 왜냐하면, 붉은 색은 사람의 기분을 올려주는^{up} 색이기 때문입니다. 기분이 다운^{down}되었을 때, 빨간색 옷을 입어서 기분을 전환하는 것이나, 애인이 입은 빨간색 옷은 적극적인 구애의 의미라는 것도 같은 이유입니다.

홈그라운드라는 장점이 있기도 했지만, 한국이 월드컵 4강

2002 월드컵 4강신화의 배경에는 유니폼 색깔이 있다

에 들었다는 사실에 대해 세계 언론들은 기적이라 했습니다. 미국을 빼면, 여섯 경기를 모두 유럽 국가들과 한 결과이기에 더욱 놀랄 수밖에 없습니다. '유럽과 우리 축구는 역사와 실력에서 100년 차이가 난다'고들 합니다. 4강전 독일과의 경기에서 아쉽게 0 : 1, 3-4위 결정전 터키에 2 : 3으로 패하기는 했지만, 대등한 경기였다고 평가합니다. 더구나 체력 면에서 우리 선수들은 펄펄 날았습니다. 매 경기마다 그야말로 상상을 초월하는 힘과 팀워크를 보여줬습니다. 이러한 결과의 원천은 무엇일까요?

우리 선수들의 플레이는 앞선 경기에서 체력이 완전히 고갈되도록 뛰었다는 사실을 잊게 할 만큼 초능력을 보여 주었습니다. 이에 대해 '과학적이고 체계적인 체력과 정신훈련, 상대팀에 대한 철저한 전력분석, 상대팀 별 맞춤식 수비와 공격전술, 그리고 감독과 동료에 대한 신뢰, 협동, 양보 등의 정신무장이 결합된 팀워크가 직접적인 원동력이 되었다'고 축구 전문가들은 평가합니다. 그런데 여기서는 이러한 분석과 전혀 다른 측면을 되짚어보려고 합니다. 바로 선수들이 게임마다 전 후반 내내 종횡무진 뛸 수 있는 체력과 최상의 팀워크 뒤에 유니폼 색깔이 있었다는 사실을 집중 분석하고자 합니다.

마술사는 전통이 아닌,
이기는 유니폼 색깔을 제안했다

거스 히딩크^{Guus Hiddink} 감독(1946~)은 2001년 1월 1일부터 2002년 6월 30일까지 우리나라 축구대표팀 감독으로 재임했습니다. 그가 감독직을 맡기 위해 한국으로 오는 날은 마침 한국과 일본 대표팀 간의 평가전이 도쿄에서 열리는 날이었습니다. 따라서 그의 첫 행선지는 서울이 아닌, 도쿄 축구경기장이었죠. 이날 경기는 1 : 1로 승부를 가리지 못했습니다. 경기가 끝나고 관중석에 앉아있는 그에게 한 기자가 관전평을 물었습니다. 그런데 그는 '한국선수들 유니폼 색을 바꾸어야 합니다'라는 의외의 말문을 열었습니다.

그날 우리 선수들 유니폼은 상의는 어두운 빨간색, 하의는 파란색이었고, 일본 선수들은 상하 하얀색이었습니다. 〈그림 4〉는 1998년 프랑스 월드컵 당시 유니폼 색이었으니까, 이 날 유니폼도 크게 다를 건 없을 겁니다. 그는 왜 그런 말을 했을까요? 추측컨대 그의 손에 있는 데이터는 분명 한국선수들 체격 조건이 월등히 좋은데, 일본선수들보다 작게 보였을 것이 틀림 없습니다. '우리 선수의 체격이 작아 보인다'는 것은 '상대 선수

〈그림 4〉 2002이전 한국 팀 유니폼은 체격이 작아 보이는 색채이다.

어두운 빨강, 파랑 유니폼을 입은 한국선수들은 하얀색을 입은 일본 선수들보다 체격 조건이 작아 보인다. 실제 데이터와 다른 결과다.

가 더 커 보인다'는 뜻이기도 합니다. 그가 색채에 대한 지식이 얼마나 있는지 알 수는 없지만, 분명한 것은 '유니폼 색깔이 경기력에 영향을 미친다는 사실을 알고 있다'는 것만은 틀림없습니다. 그는 '오렌지색으로 바꾸자'고 요구했다는 소식을 당시 어느 매체를 통해 들었습니다. 하지만 한국의 어두운 빨간색 유니폼은 대한민국의 축구 역사와 함께한 색입니다. 더구나 빨간색은 우리나라 전통을 나타내는 매우 중요한 의미를 갖고 있기도 합니다. 궁궐이나 전통 사찰의 기둥이나 벽에 칠해진 어두운 빨간색*과 같은 의미를 가진 색입니다. 그렇기 때문에 빨강을 오렌지색으로 바꾸는 것은 불가능했을 겁니다.

* 경복궁, 창덕궁을 비롯해서 잘 보존된 궁궐이나 사찰에서 전통 색채를 볼 수 있음. 그중에 벽이나 기둥에 칠해진 어두운 빨강을 석간주라고 하는데, 석간주는 음양(陰陽) 오행(五行) 중에 양(陽)을 의미하며 악귀를 쫓는 색임. 동서남북 가운데 남쪽에 해당하며, 태양, 불, 피 등과 같이 붉은 색은 밝고, 따뜻하여 생명의 근원, 고귀함, 행복, 기쁨을 의미함. 한편으로는 두려움을 상징하기도 함.

그 후 우리 축구협회와 감독 간에 어느 정도의 의견충돌이 있었는지는 알 수 없습니다. 하지만 본격적으로 히딩크 감독 체제로 돌입한 후, 평가전부터 우리 유니폼 색은 바뀌었습니다. 하얀색 싱의와 빨간색 하의, 다른 하나는 빨간색 상의와 옅은 파란색 하의 세트죠. 그런데 축구 평론가가 아닌 저자가 보기에도 평가전에서 보여준 우리 대표팀 경기는 많이 달라지기 시작했습니다. 설령 이기지는 못했어도, 선수들은 자신감 넘치는 경기를 했습니다. 게임에

져서 속상하기 보다는 본선에서의 선전을 기대하게 했습니다. 늘 유럽 팀만 만나면 주눅이 들었던 선수들이었는데, 본선에서 한국은 월드컵 4강이라는 신화를 만들었습니다. 그렇다고 이쯤에서 한국선수들의 유니폼 색깔을 바꾸었기 때문에 좋은 성적을 올렸다고 하면, 믿기 어려울 겁니다.

최상의 색채마술쇼가
그라운드에서 시작되었다

한국축구는 세계 축구계의 변방 국가였습니다. 1954년 스위스 월드컵에 처음 출전하였는데, 6·25전쟁을 치른 후 얼마 되지 않아 출전한 대회여서 헝가리, 터키와의 경기에서 패했습니다. 특히, 헝가리와 경기에서 0 : 9 패배는 역대 월드컵 역사상 최다 점수 차 기록으로 남아 있습니다. 이후로 본선에 다섯 번 진출하지만, 4무 10패의 성적이 고작이었죠. 이러한 이유 때문에 한·일 월드컵에서도 큰 기대를 거는 전문가나 국민은 거의 없었습니다.

지금도 그렇지만 우리와 경기를 하는 팀들은 모두 우리나라보다 한 수 위임에 틀림없습니다. 그런데 독일과의 4강전까지 한 게임도 패하지 않았습니다. 사실 2002년 월드컵 이전까지는 16강이 겨루는 본선에 진출하는 게 목표였습니다. 잘 해야 조별 리그 1, 2경기를 치루면서 16강에 오르기 위한 경우의 수를 따져보는 게 다였죠. 우리나라 경기가 아닌, 다른 나라 간의 경기 결과를 말입니다. "A나라보다 B나라가 전력으로는 안 되지만, 공은 둥글지 않습니까." "신이 허락한다면 기적이 일어날

수도 있는 겁니다." "B나라가 2골차 이상으로 이길 수도 있지요"라는 해설위원의 단골멘트도 들을 수 있었지요. 하지만, 그것은 애국자적 발상에서 나온 소원에 불과했고, 이러한 기적은 한 번도 일어나지 않았습니다.

우리나라는 폴란드, 미국, 포르투갈과 함께 D조에 편성되었습니다. 실력은 물론, 체격 조건이 세 나라 모두 우리보다 앞서는 나라들이었죠. 당시 출전국 랭킹만 보아도 알 수 있습니다. 국제축구연맹FIFA이 발표한 참가국 랭킹에 한국은 41위, 폴란드 38위, 미국 13위, 포르투갈은 5위였습니다. 따라서 전문가들은 '랭킹에서 우리와 비슷한 1차전 상대 폴란드를 월드컵 사상 첫 승의 제물로 삼아야 한다'는 분석을 내놓았습니다.

드디어 6월 4일 폴란드와의 예선 1차전이 부산 아시아드 주경기장에서 시작되었습니다. 팽팽하던 경기의 균형은 전반 26분 이을용 선수의 센터링을 황선홍 선수가 왼발 발리슛으로 골문을 가르면서 깨졌습니다. 이후 경기는 완벽히 한국 페이스로 바뀌었습니다. 폴란드는 제대로 이렇다 할 공격 한번 못하고 한국에 끌려 다녔습니다. 그리고 후반 8분 유상철 선수의 중거리 슛이 다시 골 그물을 갈랐습니다. 2 : 0의 완벽한 승리이자, 월드컵 사상 첫 승리였습니다. 이 경기 승리 후 전국은 온통 붉게

물들기 시작했습니다.

　평가전에서 유럽 팀들과 승패를 떠나 대등한 경기를 한 것처럼, 본선에서도 자신만만하게 경기를 이어갔습니다. 이러한 경기력 향상에 대해서 다양한 분석이 있었지만, 그 내용은 비슷했습니다. 그중에 빠지지 않은 것은 '감독의 리더십과 열두 번째 선수인 관중의 응원이 한몫 했다'는 분석이었죠. 그러나 지금까지 언급되지 않은 부분이 있습니다. 바로 우리 선수들 유니폼 색깔의 효과입니다. 감독이 처음에 요구한 네덜란드 대표 팀 스타일의 밝고 짙은 오렌지색은 아니지만, 밝은 빨간색을 기본으로 하는 스타일로 바뀌었습니다.

〈그림 5〉 같은 빨간색도 밝기에 따라 다르게 보인다.

상의를 하얀색, 하의를 빨간색으로 매치한 타입은 그야말로 최상의 색채마술을 걸 수 있는 유니폼 색깔이었습니다. 이 유니폼은 상대 선수들이 보기에 우리 선수들 체격이 커 보이는 색깔입니다. 상대 선수보다 동료 선수가 커 보인다는 것은 상대 선수는 작아 보인다는 것이니까 신체 조건에 대한 심리적 우위를 점할 수 있는 것이지요. 같은 선수라도 어떤 색 유니폼을 입었느냐에 따라서 선수가 커 보이기도 하고, 작아 보이기도 합니다. 유니폼 색에 따라 체격이 다르게 보이는 현상을 '색의 팽창과 수축'이라고 합니다. 또한, 유니폼 색은 순식간에 전개되는 상황에서 같은 팀 선수의 움직임을 읽고 패스성공률을 높일 수 있는데, 이를 '색의 명시성'이라고 합니다.

체격을 키운 유니폼 색깔이 상대를 압박한다

〈그림 5〉에서 연두색은 축구장의 잔디색이고, 가운데 두 정사각형은 같은 크기입니다. 왼쪽은 2002 월드컵 이전의 우리대표팀 유니폼 상의 색이고, 오른쪽은 2002 월드컵 당시 빨간색

〈그림 6〉 포르트갈전 한국팀 유니폼은 전승을 올린 색이다.

우리 선수들은 체격 면에서 포르트갈 선수들에게 결코 밀리지 않았고, 패스성공률도 높았다.
이 유니폼은 3전 전승을 올린 유니폼 색이다.

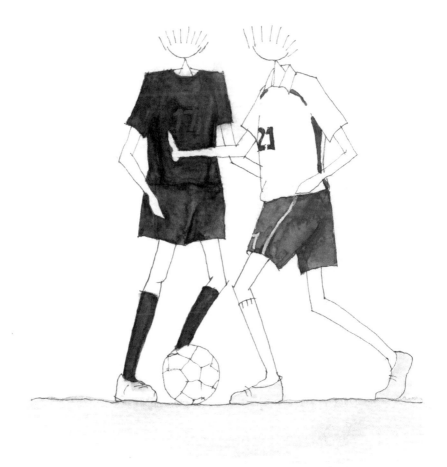

2002 월드컵 4강신화의 배경에는 유니폼 색깔이 있다

〈그림 7〉 밝은 색이 커 보인다.

입니다. 독자 여러분은 두 개가 같은 크기로 보이나요? 아니라면, 어떤 것이 더 커 보이나요? 그렇습니다. 밝고 짙은 오른쪽이 더 커 보입니다. 그리고 눈에도 잘 띄는 색입니다.

그 차이가 크지 않다고 생각할 수 있습니다. 하지만, 경기장에 있는 11명의 선수 전체를 생각해 보면, 그 차이는 매우 큰 것입니다. 체격조건이 조금씩 커 보이는 한 명 한 명이 모이면, 경기장에 우리 선수들이 차지하는 비중은 훨씬 차이나기 때문입니다. 혹시 포르투갈과의 경기 장면을 생각할 수 있으신가요? 당시 포르투갈은 FIFA랭킹 5위의 강팀이었죠. 그런데 이 팀 상

의 색이 〈그림 6〉처럼 월드컵 이전의 우리 팀의 어두운 빨간색과 흡사했습니다. 우리 선수들보다 체격조건이 좋은 선수들이었지만, 오히려 우리 선수들이 크게 보이는 색입니다. 그라운드 위의 우리 선수들이 커 보인다는 것은 같은 동료 입장에서는 운동장에 우리 선수로 꽉찬 느낌인 반면에, 상대 선수는 체격에 대한 위축을 받겠지요. 〈그림 7〉의 연두색은 축구장 잔디색이고, 가운데 두 정사각형은 같은 크기입니다. 왼쪽은 포르트갈의 상의 색이고, 오른쪽은 우리나라의 상의 색입니다. 두 개를 비교해 보시죠!

체격이 커 보이는 선수는 공격과 수비 모두 자신감을 갖고 경기를 할 수 있습니다. 공격에서는 다가오는 수비수를 압도할 수 있고, 수비할 때는 공격수에게 달려드는 모습만으로도 강하게 위협을 가할 수 있기 때문입니다. 포르트갈 선수보다 체격이 커 보이는 한국선수들은 초반 강한 압박으로 경기를 지배할 수 있었습니다. 우리 선수들의 강한 압박수비 전술에 더해진 유니폼 색깔 효과로 포르투갈 선수들은 몹시 당황하였고, 결국 2명의 선수가 퇴장당해 우리는 쉽게 경기를 승리할 수 있었습니다.

유니폼 색깔이
패스성공률을 높인다!

빠른 스피드를 이용한 공격에서도 세계 최강 포르투갈을 상대로 패스성공률이 매우 높았습니다. 중원에서 최전방 공격수에게 넘어가는 긴 패스나, 코너 부근에서 올라가는 빠른 센터링은 우리 선수들의 머리와 발까지 연결되었습니다. 그동안 한국축구는 중원에서 최전방으로 정확하게 넘어가는 패스는 거의 없었습니다. 더구나 상대진영의 양 사이드를 파고들면서 코너에서 센터링을 올리면, 우리 선수는 한 명도 없는 어이없는 장면이 많이 연출되곤 했었지요.

'우리 선수들의 피나는 훈련을 통해 선수간의 호흡, 강한 체력과 자신감, 상대별 맞춤식 전술과 전략, 그리고 체계적 컨디션 조절 등의 결과가 패스성공률을 높였다'고 평가합니다. 그런데 유니폼 색도 패스성공률을 높이는 데 기여했습니다. 왜냐하면, 앞의 〈그림 5〉에서 잔디 위 밝은 빨간색은 어두운 빨간색보다 눈에 잘 띄기 때문입니다. 또한 〈그림 6〉의 잔디 위 하얀색 상의上衣나 빨간색 하의下衣도 포르투갈 선수의 빨간색 상의나, 어두운 녹색 하의보다 훨씬 눈에 잘 띄는 색입니다. 어떤 사

물의 색이 잔디와 같은 어떤 색을 배경으로 할 때, 눈에 잘 띄는 정도에 따라 '명시도가 높다, 명시도가 낮다'고 합니다. 그런데 한국 유니폼은 명시도가 아주 높았습니다. 그래서 볼을 갖고 있는 선수가 패스할 우리 선수의 위치를 순간적으로 알 수 있고, 우리 선수의 움직이는 방향도 빠르게 판단할 수 있어서 전진패스 성공률을 높일 수 있었던 것이지요.

한국 선수들은 공격과 수비 모든 면에서 전혀 밀리지 않았습니다. 많은 전문가들은 '한국이 세계최강 포르투갈을 오히려 압도했다'고 평가하였습니다. 그야말로 한국 선수들은 마술에 걸린 것처럼 펄펄 난 반면에, 그들은 고전을 면치 못했습니다. 결국 후반 25분에 결승골이 터졌습니다. 이영표 선수의 센터링을 박지성 선수가 가슴으로 트래핑하고, 수비수 한명을 가볍게 제치고 왼발로 슛한 볼이 골 망을 흔들었습니다. 1 : 0으로 승리했습니다. 이 경기 승리로 우리나라는 2승1무의 성적으로 D조 1위를 기록했습니다.

<그림 8> 한국의 유니폼 색채병기는 이탈리아를 앞섰다.

짙은 파란색 이탈리아 유니폼도 나쁘지 않다. 이탈리아의 하의와 우리 상의가 하얀색이니까, '하얀색이 체격이 커 보인다'는 점에서는 비겼다.

그러나 우리 팀의 빨간색 하의는 팽창하는 색이고, 이탈리아 파란색은 수축하는 색이다. 작은 차이이지만, 한국선수들이 이탈리아선수보다 결코 체격으로 뒤지지 않아 보인다. 또한, 잔디를 배경으로 할 때, 빨간색이 파란색보다 눈에 잘 띈다. 그 결과 이탈리아보다 패스성공률이 높았다.

50

유니폼 색채 병기에서
이탈리아를 앞섰다

16강전 상대는 세계최강 이탈리아였습니다. 이탈리아와는 FIFA랭킹이 무려 35단계나 아래였습니다. 한국의 승리를 예견한 전문가는 거의 없었고, 이런 예상은 당연합니다. 그런데 대한민국은 연장전까지 가는 혈투 끝에 2 : 1로 승리하게 됩니다. 이 경기 승리로 한국은 8강전에 진출하는 기적을 세웠습니다. 전반에 우리가 먼저 한 골을 허용했죠. 그리고 후반 종료 직전까지 우리가 경기를 줄곧 지배했지만, 만회골을 넣지 못해서 패색이 짙었습니다. 그러나 기적이 일어났습니다. 경기 종료 2분전, 이탈리아 골문 앞에서 혼전 중에 설기현 선수의 슛이 수비수를 맞고 굴절되면서 골문을 가르게 된 것이죠. 극적으로 동점이 된 상황에서 후반이 종료되었습니다.

　승부를 가리기 위해 연장전에 들어갔습니다. 그러나 연장후반 종료직전까지 1 : 1 상황은 지속되었습니다. 그런데 종료 4분 전 기적의 골든골이 터졌습니다. 이영표 선수가 올린 크로스를 안정환 선수가 헤딩으로 마무리 했습니다. 극적인 상황이 다시 한 번 연출된 겁니다. 이 경기는 2000년부터 2008년까지

〈그림 9〉 빨간색이 파란색보다 커 보인다.

이변이 일어난 스포츠 탑 10에 뽑힐 만큼 세계적으로 놀라움을 준 게임이었습니다.

이 경기도 우리 선수의 유니폼 색채 병기가 상대를 앞섰습니다. 그렇다고 이탈리아 유니폼 색이 아주 나쁜 건 아닙니다. 우리보다 조금 뒤지는 부분이 있습니다. 〈그림 8〉처럼 우리 팀은 상의가 하얀색인데, 이탈리아는 하의가 하얀색이라는 점에서 그들 유니폼도 꽤 강점을 가진 셈입니다. 왜냐하면 앞에서 설

〈그림 10〉 프랑스 국기의 3가지 색은 다른 비율이다.
우리 눈에 파란색, 하얀색, 빨간색 면이 같은 넓이로 보이지만, 실제 파란색 면은
37%, 하얀색 면은 30%, 빨간색 면은 33%를 차지한다.

명한 것처럼 하얀색은 커 보이고, 눈에 잘 띄는 색이기 때문입
니다. 이 점에서는 '서로 비겼다'고 할 수 있습니다. 그런데 우리
팀은 하의가 빨간색이고, 이탈리아는 상의가 파란색입니다. 그
들의 파란색과 우리의 빨간색은 짙은 정도가 거의 유사합니다.
색의 짙은 정도를 전문용어로 '채도'라고 하는데, 두 팀의 채도
가 비슷합니다. 밝고 채도가 높은 색은 팽창하는 성향이 강합니
다. 즉, 커 보인다는 것이지요. 이 면에서도 비긴 셈입니다.

2002 월드컵 4강신화의 배경에는 유니폼 색깔이 있다

다만, 이탈리아 유니폼 색이 우리보다 부족한 부분이 딱 한 가지가 있습니다. 그것은 빨간색과 파란색의 차이입니다. 파란색 계통의 한색寒色(시원한 색)은 수축하고, 빨간색 계통의 난색暖色(따뜻한 색)은 팽창하는 색입니다. 〈그림 9〉의 연두색은 잔디색이고, 가운데 두 정사각형은 같은 크기입니다. 빨간색은 우리팀 하의 색이고, 파란색은 이탈리아팀 상의 색입니다. 이탈리아팀의 파란색도 밝고 채도가 높아서 팽창하는 성향이 있습니다. 그렇지만 난색 계통인 빨간색이 한색 계통인 파란색보다 더 크게 보입니다.

이런 색채의 지각 현상 때문에 프랑스의 삼색 국기는 면적 비율을 다르게 하고 있습니다. 즉, 삼색이 똑같은 크기와 넓이로 보이게 하려고 과학적 근거에 의해 조정한 것입니다. 〈그림 10〉의 비율은 파란색 37%, 하얀색 30%, 빨간색 33%로 차이가 있습니다. 즉, 삼색 중에 파란색은 수축하고, 하얀색과 빨간색은 팽창 성향이 강하기 때문입니다. 이러한 색채의 지각 현상으로 양 팀 선수들이 여러 명 몰려있는 혼전상황을 보면, 더 잘 이해할 수 있습니다. '이탈리아 선수들보다 한국선수 체격이 결코 작아 보이지 않는다'는 것을 말입니다.

아울러 잔디를 배경으로 하는 빨간색이 파란색보다 눈에 잘

떱니다. 즉, 잔디가 배경이 될 때 채도가 같으면, 명시도 역시 파란색보다 빨간색이 높습니다. 이것은 초록색 잎을 배경으로 하는 빨간색 꽃과 파란색 꽃 중에 어느 쪽이 눈에 잘 띄는지 생각해보면 바로 알 수 있습니다. 따라서 명시성이 높은 빨간색 유니폼을 입은 우리 선수들은 패스성공률을 높일 수 있었던 것이죠.

2 : 1의 승리는 물론, 경기 전체를 우리가 주도했다는 근거도 쉽게 찾을 수 있습니다. 볼 점유율 61 : 39, 코너킥 10 : 7, 슈팅 11 : 11, 유효슈팅 8 : 5, 오프사이드 0 : 6, 반칙 28 : 22, 경고 3 : 4, 퇴장 0 : 1 등 모든 공격과 수비면에서 이탈리아를 압도했습니다. 이러한 객관적 근거에 의해서 '우리 선수 유니폼 색깔이 한몫 했다'고 주장할 수 있습니다.

페널티킥 승부는
골키퍼 유니폼 색채가 결정한다

8강전 상대는 무적함대 세계최강 스페인 팀입니다. 스페인은 당시 FIFA 랭킹 8위에 랭크되어 있는 팀이니까, 이탈리아와 마찬가지로 한국이 승리할거라고 예측하는 전문가는 없었습니다. 그럼에도 불구하고 120분간의 연장혈투가 벌어졌고, 승부가 나지 않았습니다. 이젠 페널티킥으로 승부를 내야만 했습니다. 차마 볼 수 없었던 당시 상황이 생생합니다. 선수나 국민이나 숨도 쉴 수 없을 만큼 긴장감이 흘렀습니다. 마지막으로 차는 홍명보 선수가 성공하면, 경기를 끝낼 수 있는 상황까지 갔습니다. 그리고 공이 그의 발을 떠나는 순간, 대한민국은 환희로 바뀌었습니다. "골인입니다." "우리나라가 이겼습니다." 붉은 악마의 카드섹션 'PRIDE OF ASIA' 문구처럼, 아시아 국가로는 처음으로 월드컵 4강에 진출하는 기적을 연출하였습니다.

슈팅수 8 : 17, 유효 슈팅수 3 : 8로 경기는 전반적으로 뒤졌습니다. 다만, 볼 점유율에서 52 : 48로 약간 앞서서 전후반전과 연장전까지 비기는 경기를 했던 것이죠. 스페인 팀의 유니폼 색채는 포르투갈 팀과 거의 유사한 색채 경향을 볼 수 있습

〈그림 11〉 골키퍼 유니폼 색은 페널티킥 성공률에 영향을 준다.

니다. 상의는 짙지만 어두운 오렌지색이고, 하의는 검정에 가까운 파란색입니다. 우리 팀은 포르투갈전과 같은 유니폼을 입었으니까, 유니폼 색깔 면에서 고지를 점유한 상황이었습니다.

축구경기는 골 점유율이 높거나, 아무리 많은 슛을 날려도 골이 나야 이길 수 있습니다. 스페인이 경기를 지배했지만, 골을 넣지 못해 결국 승부차기로 승패를 가르게 되었습니다. 그런데 여기 우리에게 승리를 안겨주는 신의 한 수가 있었으니, 그것은 골키퍼의 유니폼 색입니다. 우리 팀 골키퍼는 노란색을 입고, 스페인은 회색과 검정이 조합된 색을 입었던 것입니다.

〈그림 11〉의 연두색은 당시 페널티킥이 벌어진 축구장 잔디 색이고, 가운데 두 정사각형은 같은 크기입니다. 왼쪽 노란색은 우리 골키퍼 상의 색이고, 오른쪽 회색은 스페인 골키퍼의 상의 색입니다. 하의는 두 선수 모두 검정색을 입었기 때문에 같은 상황이고, 상의만 차이가 있습니다. 오른쪽보다 왼쪽이 훨씬 크게 보이지 않습니까? 밝고 짙은 노란색 유니폼을 입은 골키퍼는 어두운 회색 골키퍼보다 골문을 꽉 채운 것처럼 보일 수밖에 없었던 것입니다.

'골키퍼 유니폼 색 차이가 얼마나 되겠냐?'고 반문할 수 있습니다. 하지만, 월드컵이라는 큰 대회에서 승패를 가르는 순간인데다가, 페널티킥에 대한 심리적 부담이 큰 선수에게 시각적 차이는 엄청난 결과의 차이를 만들 수 있는 겁니다. 이제 '킥 하는 어느 팀 선수의 심리적 부담이 큰지?'를 독자 여러분도 충분히 예상할 수 있을 겁니다.

〈그림 12〉 골키퍼 유니폼 색채가 키커의 심리를 자극한다.

노란색 유니폼을 입은 한국 골키퍼가 회색을 입은 스페인 골키퍼보다 골문을 꽉 채운다.

2002 월드컵 4강신화의 배경에는 유니폼 색깔이 있다

색채마술은 우리 팀만이 아닌, 상대에게도 유효하다

2002년 한·일월드컵 4강 신화를 세운 대한민국팀 유니폼은 두 종류입니다. 그런데 독자 여러분은 이 두 종류 유니폼의 승률을 비교해 보셨나요? 물론 생각하지 못했을 것이고, '그럴 리가 없다'고 생각할 것입니다. 그러나 한 종류는 3전 전승, 다른 하나는 4전 1승 1무 2패의 성적을 올렸습니다. 이것이 징크스나 우연한 결과는 아닙니다. 앞에서 4강에 오르기까지 포르투갈, 이탈리아, 그리고 스페인 팀에 비해 우리 팀 유니폼 색이 경기력 향상에 상당한 영향을 미쳤음을 설명했습니다. 그리고 승리에 영향을 주었다고 설명한 바 있습니다.

이러한 면에서 4강전인 독일과의 경기와 3-4위 결정전인 터키와의 경기 유니폼에 대한 아쉬움이 남습니다. 유럽의 최강 포르투갈, 이탈리아, 스페인전에서 모두 승리를 안겨준 유니폼을 '승률이 높은 유니폼'이라고 한다면, 1승 1무 2패의 성적을 올린 것은 '승률이 보통인 유니폼'이라고 할 수 있습니다. 승률이 보통이라고 한 것은 1승 1무 2패도 대단한 성적이기 때문입니다. 4강전의 상대는 전차군단 독일팀으로 당시 FIFA랭킹 12

〈그림 13〉 1승 1무 2패 성적을 낸 이 유니폼 색깔은 체격과 패스성공률에서 불리하다.

한국선수보다 독일선수 체격이 좋아 보이고, 눈에도 잘 띄는 유니폼 색이다. 한국은 이 유니폼을 입고, 1승 1무 2패의 성적을 거두었다.

2002 월드컵 4강신화의 배경에는 유니폼 색깔이 있다

위의 막강화력을 가진 팀이었습니다. 전반은 0 : 0이었으나, 후반에 아쉽게도 한 골을 내줘서 결승행이 좌절되었죠. '한국인이 보고 느낀 월드컵 4강'이라는 한국갤럽조사에 의하면, 독일전의 패배에 대해 우리국민들은 '체력 때문에 졌다'는 응답을 62.5%나 답했고, 전문가 그룹에서는 '독일에 비해 신장과 체격조건의 열세로 패했다'고 대부분 분석하였습니다.

이 경기에 두 가지 유니폼 가운데 바로 '승률이 보통인 유니폼'을 입고 출전한 것이었습니다. 〈그림 13〉처럼, 그 날 우리 선수들 유니폼은 독일보다 '체격이 커 보이거나, 눈에 잘 띄는 색' 면에서 열세한 조건이었습니다. 독일은 본래 우리보다 체격조건이 우위인데다가, 유니폼까지 하얀색을 입어서 우리 선수보다 앞설 수밖에 없었습니다. 만일 '승률이 높은 유니폼'을 입고 출전했더라면, 독일 선수들과 대등한 체격조건으로 경기력을 끌어올릴 수 있었을 것입니다. 아울러 패스성공률을 높여서 경기 운영능력도 향상시킬 수 있었을 텐데 하는 아쉬움이 남습니다.

그렇다면, 애초에 상의는 지금과 같은 밝은 빨간색으로 하되, '하의를 하얀색으로 코디했다'면 어땠을까요? 그러면 '승률이 높은 유니폼'과 같은 색채효과를 얻을 수 있었을 것입니다. 경기 결과 분석 자료에서도 우리 팀은 거의 모든 면에서 열세

였습니다. 볼 점유율 50 : 50을 제외하고, 슈팅 6 : 16, 유효 슛 3 : 6, 코너킥 6 : 8, 패스성공률 72 : 75, 파울 19 : 12, 오프사이드 2 : 0, 경고 1 : 2로 뒤졌습니다.

우리나라는 3, 4위를 가리는 터키 경기에서도 4강전에 입은 '승률이 보통인' 유니폼을 착용했습니다. 반면에 터키는 상의, 하의 모두 하얀색 유니폼을 입고 출전하였죠. 유니폼 색깔에서 열세한 조건이었습니다. 경기 결과에서도 우리 팀은 2 : 3으로 패했습니다. 물론 터키는 유럽스타일 축구를 하는 나라이고, 당시 우리보다 16계단 높은 FIFA랭킹 25위 국가였습니다. 하지만 D조 예선3차전에서 랭킹 5위의 포르투갈, 16강전에서 랭킹 6위의 이탈리아, 8강전에서 랭킹 8위의 스페인을 물리친 대한민국팀이기에 아쉬움이 남습니다.

그럼에도 불구하고 2002년의 4강 신화는 결코 우연한 결과가 아닙니다. 강한 정신력과 체력으로 무장하여서 FIFA랭킹 41위의 대한민국이 모든 경기에서 대등 또는 우위를 보였다고 합니다. 거기에 색채마법까지 더해져서 많게는 36단계의 랭킹차이를 극복했습니다. 5천만 국민이 흥분과 감동하지 않을 수 없었고, 국민들은 '대한민국 국민인 것이 자랑스럽다'고까지 했습니다. 전국이 함성과 함께 빨갛게 물들였던 그 장관을 독자 여

러분들도 평생 잊지 못할 겁니다.

　지금까지 2002년 월드컵 경기에 입었던 한국선수 유니폼 색깔이 어떻게 경기력을 향상시키고, 승률에 영향을 미쳤는지 살펴보았습니다. 그럼 날씬해 보이고, 키 커 보이려면 어떤 색깔 옷을 입어야 할까요? 혹시, 벌써 깨달은 독자가 계시나요? 이 책에서 해답을 찾을 수 있을 겁니다.

경기의 승부는
라커룸에서 시작된다

스포츠가 경제와 사회에 영향을 미칠까?

1986년 서울 아시안게임, 1988년 서울 하계올림픽, 2002년 한·일 월드컵, 2002년 부산 아시안게임, 2011년 부산 세계육상대회, 2014년 인천 아시안게임, 2015년 광주 세계유니버시아드대회, 2018년 평창 동계올림픽 등의 대규모 스포츠 이벤트는 국가와 사회의 중요한 이슈가 되었습니다. 이러한 이유 때문에 '대한민국은 스포츠와 함께 성장했다'고 해도 과언이 아닙니다. 한국은행 통계자료에 따르면, 1980년 초만 해도 2000 달러에 못 미치던 1인당 국민총소득GNI이 1986년 2,702달러,

1988년 4,548달러, 이후 불과 14년만인 2002년에는 12,100달러, 2015년에는 28,338달러, 그리고 2018년에 31,349달러로 성장을 했습니다.

'스포츠 이벤트가 국가경제에 직간접적으로 영향을 미쳤다'는데 누구도 부인하지 않습니다. 기획재정부가 발간한 자료[4]에 따르면, '2002 한·일 월드컵이 미친 경제효과는 26조 원이 넘는다'고 분석하고 있습니다. 투자·소비지출 증가로 인한 부가가치 유발이 4조 원, 국가 브랜드 홍보가 7조 7,000억 원, 기업 이미지 제고가 14조 7,600억 원 등 모두 26조 4,600억 원의 경제효과를 낸 것으로 추산했습니다. 경기장 건설을 비롯해 인프라 건설에 43만 명의 고용도 증가했습니다. 월드컵 전인 2001년에 우리나라 경제성장은 4.5%, 월드컵 후인 2003년에 2.9%인데 반해, '2002년에 7.4%의 높은 성장을 이루었다'는 통계도 찾아 볼 수 있습니다.

국내 스포츠 이벤트뿐만 아니라, 다른 나라에서 개최된 대회에서 우리 선수들이 선전하면, 그 경제적 효과도 매우 컸습니다. 2010년 남아공 월드컵에서 우리나라가 16강에 진출했을 때, 10조 2000억 원의 경제효과를 올렸다고 합니다. 사실 2010년은 천안함 침몰사건이 일어난 해라서 경제는 물론이고, 국민

들 마음도 가라앉은 시기였습니다. 소중한 46명의 젊은이를 바다 속에 묻었으니, 당연한 일입니다. 그러나 월드컵이 국민의 가라앉은 마음과 경제를 올리는 견인차의 역할을 하였습니다. 2010년에 민간소비가 4.4% 증가했는데, 이는 2009년에 0.2%, 2011년에 2.9%보다 눈에 띄게 높은 수치입니다.

　국내 스포츠도 마찬가지입니다. 지역을 연고로 하는 프로야구, 축구, 농구, 배구 등이 지역경제에 미치는 영향은 매우 큽니다. 지방자치단체들이 프로구단을 유치하려고 하는 것은 수백억 원의 생산유발 효과와 수백억 원의 부가가치 효과, 그리고 수천 명의 고용유발 효과가 있다는 연구결과에 기인하고 있습니다. 야구 열기의 진원지로 꼽히는 부산 지역경제에 롯데 자이언츠가 미치는 파급효과는 2,300억 원이 넘는다고 합니다. 이처럼 스포츠는 돈이고, 지역 경제의 큰 손인 셈입니다.

경기의 승부는 라커룸에서 시작된다

라커룸 색채가
경기력을 끌어올린다

독자 여러분은 스포츠의 승패에 영향을 미치는 것은 무엇이라고 생각하십니까? 물론 종목에 따라 차이가 있지만, 선수의 실력, 체력, 팀워크, 심판의 공정성, 당일의 컨디션과 행운, 원정 또는 홈그라운드, 응원, 그리고 유니폼 색깔까지 다양하며, 이러한 모든 상황이 종합되어 승패가 결정됩니다. 앞서 여러 종목에서 살펴보았듯이 실력이나 체력과 같은 객관적 전력이 비슷한 게임에서는 홈팀의 응원이나 유니폼 색깔과 같은 심리적 환경 차이가 승패를 가르는 것이 틀림없습니다.

'스포츠 심리학은 승패를 결정하는 1인치를 위한 노력이다'[5] 라고 합니다. 이것은 '어느 스포츠 종목이든 작은 차이에 승패가 결정된다'는 의미입니다. 물론, 심리적 환경이 승패에 상당한 영향을 미친다'는 의미로도 해석할 수 있습니다. 이러한 면에서 라커룸이 선수들에게 얼마만큼의 심리적 자극을 주는 지를 생각해 볼 수 있습니다. 라커룸 시설의 좋고 나쁨이나, 넓고 좁은 것이 선수들 심리에 영향을 주는 것은 틀림없습니다. 그러면, 라커룸 색깔이 선수들 심리에 어떤 영향을 미칠까요?

"죄를 짓기는 했지만, 감방이 너무 좁아요."
"천장이 무너져 내리고, 벽이 밀고 들어오는 느낌이네요."
"다시는 감옥에 들어오지 않을 겁니다."

〈그림 14〉 감방이 온통 빨간색이라면 어떨까요?

경기의 승부는 라커룸에서 시작된다

〈그림 15〉 홈팀 라커룸은 빨간색이어야 하는 이유가 있다.

빨간색 라커룸은 축구, 농구, 권투, 레슬링, 태권도 등과 같은 경기에 출전하는 선수의 파이팅 욕구를 고취한다.

컬러 파워 토크

'라커룸의 색채가 선수심리에 영향을 준다'는 이해를 돕기 위해 극단적인 예를 들어 보겠습니다. 만약 죄수를 가둬두는 감방이 온통 빨갛다면 어떨까요? 독자 여러분이 죄인이 되어 365일 24시간 빨간색 감방에 갇혀있는 것을 상상해 보시죠! 아마도 엄청난 심리적 고통이 있을 거라고 충분히 상상할 수 있을 겁니다. 육체적 고통보다 오히려 참기 어려울 것이라고 짐작할 수 있습니다.

이제 독자 여러분도 라커룸 색깔이 선수들 심리에 영향을 주는 것에 동의할 수 있을 겁니다. 빨간색이 죄수에게 강한 심리적 자극을 가하는 것처럼 말입니다. 그러나 그 자극이 긍정적인지, 부정적인지는 '종목에 따라 달라질 수 있다'는 점에 주목해야 합니다. 이는 경기 전 선수의 심리적 상태가 어떠해야하는지에 따라 달라질 수 있습니다. 빨간색 계열은 사람을 흥분하게 하는 색입니다. 흥분이란 어떤 자극을 받아서 감정이 격해지거나, 신경이 날카로워지는 심리석 상태를 말합니다. 더구나 앞서 설명한 바와 같이 빨간색은 팽창하고 진출하는 색이니까, 좁은 감방이나 제한된 라커룸이 심리적으로 더욱 좁고 답답하게 느껴지는 것입니다.

만일 파이팅이 필요한 종목이라면, 우리 선수들이 사용하는

〈그림 16〉 홈팀 라커룸이 파란색이어야 하는 종목도 있다.

파란색은 축구, 농구, 권투, 레슬링 등과 같은 경기의 파이팅 욕구를 떨어트린다.
그러나 사격, 양궁, 단거리육상과 같은 경기를 앞둔 선수들에게는 긴장감을 완화하는
효과가 있다.
이러한 종목에서 파란색은 홈팀, 빨간색은 어웨이팀 라커룸으로 적합하다.

라커룸에 적용해서 경기력을 향상할 수 있습니다. 라커룸은 경기장에 나가기 전에 잠깐 대기하는 곳이므로 선수들의 기분을 최대한 끌어올릴^{up} 필요가 있기 때문이지요. 좁고 제한된 라커룸에 갇혀있는 선수들에게 '빨리 경기장에 나가 싸우고 싶다'는 욕구를 자극할 필요가 있습니다. 대기업이 운영하는 패스트푸드점들 실내 대부분이 빨간색 계통인 것도 '손님들이 음식을 빨리 먹고, 빨리 점포를 나가게 하겠다'는 고도의 마케팅 전략이 깔려있는 것과 같은 논리입니다.

반대로 파란색 계통 라커룸은 어떨까요? 독자 여러분이 생각하는 것처럼, 파랑은 빨강과 반대로 긴장된 마음을 진정시키는 효과가 있습니다. 따라서 라커룸을 파랗게 하면, 이기고자 하는 의욕을 떨어트릴^{down} 수 있습니다. 그렇다면, 어웨이팀 라커룸을 파랗게 해야겠지요. 다만, 이러한 라커룸에 대한 색깔 전술은 파이팅이 필요한 축구, 농구, 권투, 레슬링, 유도 등과 같은 종목에만 적용할 수 있습니다. 승부욕에 불타는 심리 상태로 경기에 출전하기보다는 마음을 진정시킨 상태가 유리한 종목들이 있기 때문입니다. 예를 들어, 사격, 양궁, 체조, 단거리 육상과 같은 종목들이 그렇습니다. 이런 종목은 흥분된 마음을 진정시키고, 경기에 임해야 좋은 성적을 낼 수 있습니다. 이런

종목들은 홈팀 라커룸을 파란색으로, 어웨이팀은 빨간색으로 해야 하겠지요. 오늘날 스포츠는 작은 차이가 승패를 가르기 때문에 선수들의 심리는 중요하게 관리되어야 합니다.

자녀 방 색채가
대학의 수준을 바꾼다

'라커룸 색채가 경기 승패에 영향을 미친다'는 점에 공감하셨다면, 독자 여러분의 자녀가 쓰고 있는 공부방 색채는 어떤가요? 자녀가 책상에 앉아 공부에 집중하는 시간이 얼마나 되나요? 공부방의 색채는 아이의 집중력이나 학습능률에 분명히 영향을 줄 수밖에 없기 때문입니다. 혹시 아직도 '공부는 할 나름이지, 공부방 색깔이 무슨 영향을 준다고 그래!'라고 하시나요? 안타 1개, 사사구 1개가 야구경기의 승부를 바꾼 것처럼, '수학능력시험의 1문제 차이가 대학교 수준을 1단계를 올리거나 낮춘다'는 사실을 일러 드린다면, 인정할 수 있나요? 자녀 스스로 하는 노력이나 실력이 아닌, 부모님의 관심이 아이 학습능률에 영향을 미친다는 점에서 지금 당장 아이 방을 돌아보아야 합니다.

독자 중에는 사장님도 계실 겁니다. 삼겹살을 파는 음식점이나 카페, 단순작업이 반복되거나, 위험한 공정이 있는 공장, 소프트웨어 프로그램을 개발하는 사무실, 학원 등 다양한 사업을 경영할 겁니다. 그렇다면 지금 이 시점에 사업장이 무슨 색인

지? 작업이나 업무 능률을 올릴 수 있는 색인지? 안전사고는 예방할 수 있는지? 테이블회전율은 높이는지? 매출에 어떤 영향을 주고 있는지? 등에 대해 생각해 보아야 합니다. 왜냐하면 사업장의 색채가 고객은 물론, 종업원의 심리에 영향을 주어서, 사업의 성공 여부까지도 영향을 주기 때문입니다.

그럼 독자 여러분! 아이가 책상에 오래 앉아 있으려면 공부방 색채는 어때야 할까요? 매출을 신장시키려면 사업장은 어떤 색채여야 할까요? 이 책에서 해답을 찾게 될 겁니다.

아이를 위한
임페리얼 색채

색깔을 바꾸면 내 아이도 바뀐다

아이는 커가면서
정서도 자란다

최근 우리나라 부부들이 낳는 자녀수는 많아야 둘이고, 하나
밖에 두지 않는 가정도 허다합니다. 자식만큼은 최고로 먹이
고, 입히고, 가르쳐야 한다는 의식이 팽배한 가운데, 양육 부담
을 줄이기 위해서 적게 낳고 있는 것으로 미루어 짐작할 수 있
습니다. 아기에게 먹이는 분유에 최고라는 의미로 '임페리얼
Imperial'이란 단어를 붙이기도 합니다. 자녀에 대한 이러한 무한
사랑은 양육에 관한 지적 능력도 겸비할 때, 더욱 그 효과를 높
일 수 있습니다. 이러한 차원에서 성장단계별 아이의 상황과
색채 환경의 관계에 대해 알아야 할 필요가 있습니다.

부모는 아이들을 늘 지켜보고 있지만, 그것이 오히려 아이가 얼마나 컸는지를 알아차리기 어렵게 합니다. 즉, 아이가 어느 시점에 어떤 정서를 갖고 있는지 부모는 잘 알지 못합니다. 그래서 유치원 다니던 시절에 사준 침대 커버를 초등학교 5, 6학년까지 사용하기도 합니다. 초등학교 때 입던 티셔츠라도, 작지 않다고 중학교 때까지 입으라고도 합니다. 아이들은 나이에 따라 색채를 보고, 느끼는 감정이 다른데 말입니다.

아이가 나이를 먹어가면서 신체적으로만 크는 것이 아니라, 정서의 변화가 옵니다. 초등학교 1학년과 3학년의 신장 차이, 초등학교 6학년과 중학교 1학년이 생각하는 수준 차이가 있는 것처럼 정서적으로도 차이가 있습니다. 좋아하는 것과 싫어하는 것, 화나는 것과 기쁜 것, 두려운 것과 평안을 주는 것 등에도 감정 변화가 생깁니다. 따라서 성장 단계별 정서 및 심리변화와 주어진 사회 환경 특성을 고려한 임페리얼 색채를 제안하고자 합니다.

아기도 좋아하는 색과
싫어하는 색이 있다

색채가 사람의 심리에 미치는 영향이 크기 때문에 그 중요성을 인식하고, 객관적이고 체계적으로 사용해야 하는데, 여기서 유아를 제외하면 안 됩니다. 왜냐하면, 유아도 색채 환경에 영향을 받기 때문입니다. 더구나 갓 태어난 아기는 태아 때와 전혀 다른 환경을 접하기 때문에 더욱더 스트레스가 클 수밖에 없습니다. 성인은 색채의 중요성을 인식할 수만 있다면, 스스로 심리적 안정이나 일의 효율을 높일 수 있도록 색채 환경을 조절할 수 있겠지요. 그러나 유아들은 스스로 조절할 수 없기 때문에 부모가 만들어준 환경에 지배를 받을 수밖에 없어서, 아기의 색채 환경은 부모가 결정한다고 할 수 있습니다. 따라서 부모는 아기의 정서적, 신체적 특성을 잘 이해해야 합니다.

아기의 시력은 좋지 않습니다. 신생아는 0.03, 생후 2개월에는 0.05, 6개월에는 0.1 정도 입니다. 그러다 만 1세가 되면 0.2 정도가 되고, 만 4~5세에 비로소 정상 시력인 1.0 수준이 됩니다. 그러나 색채의 식별은 태어나서 2개월 내지 3개월이 되면 가능합니다. 시력이 좋지 않기 때문에 영유아기는 가까이 있는

색깔을 바꾸면 내 아이도 바뀐다

것들의 색채가 정서에 영향을 주게 되지요. 아기의 시각 환경에 특히 영향을 주는 것은 육아를 담당하는 사람의 옷 색깔입니다. 하루 종일 아기는 엄마든 아빠든 육아를 담당하는 부모를 보기 때문이지요.

특히, 모유든 분유든 수유를 하는 사람의 윗옷 색깔이 중요합니다. 또한, 아기와 가까이 있는 이불, 모빌Mobile, 포대기, 유모차, 보행기, 변기, 목욕통 등도 아기의 중요한 색채 환경 요소들입니다. 영아(0~2세)와 유아(3~5세)기 아기 심리에 영향을 주는 주요 색채 환경인자는 색의 선호도이며, 색채지각이나 심리적 영향은 미미합니다. 영·유아가 가장 좋아하는 색은 노란색이며, 다음으로 하얀색, 핑크, 빨강, 주황의 순으로 좋아합니다. 그 가운데에서도 파스텔 톤을 좋아하는데, 파스텔 톤이란 밝으면서 어떤 색인지 속성이 잘 나타나는 색입니다. 반면에 검정색이나 회색은 극도로 싫어하며, 녹색, 파랑, 보라 등의 한색계열도 싫어한다는 연구결과[1]를 찾아볼 수 있습니다.

만약 출산 후에 사이즈가 넉넉하다고 집에서 즐겨 입는 평상복이 하필 검정색이어서 이 옷을 입고 아기에게 젖을 먹인다면, 아기의 정서 상태는 어떤 상황이 될까요? 아기는 식사 시간이 즐거울까요? 극도로 싫어하는 눈앞의 이 환경을 거부할 수

〈그림 17〉 아기도 좋아하는 색이 분명히 있다.

"엄마! 저는 노란색을 좋아해요. 그리고 하얀색과 파스텔 톤의 핑크, 빨간색, 주황색도 좋아해요!"

색깔을 바꾸면 내 아이도 바뀐다

〈그림 18〉 아빠가 아기를 안으면 우는 이유가 있다.

"얼마나 네가 보고 싶었는데, 아빠가 안으니까, 너는 우는 거니?"

"아빠! 저는 어두운색이 무서워요!"

도 없고, 오로지 울음이라는 유일한 언어로 밖에 표현할 수 없으니, 얼마나 답답할지 독자 여러분도 상상할 수 있을 겁니다. '젖을 잘 안 먹는다'고 속상해할 것이 아니라는 사실을 이제는 이해할 수 있을 겁니다.

외출하고 돌아온 엄마나 아빠가 반갑게 아기를 안았을 때 아기가 운다면, 그건 외출복 색깔에 대한 거부감의 표현일 가능성이 가장 큽니다. 따라서 외출에서 돌아온 엄마나 아빠는 어두운 계통의 상의를 벗고, 밝은 계통의 옷으로 아기에게 다가가는 것이 더 좋은 사랑과 관심의 표현입니다. 아기들이 어떤 아주머니한테는 덥석 덥석 잘 안기고, 어떤 아주머니한테는 낯을 가리는 것도 이런 이유일 가능성이 높습니다. 아주머니보다 아저씨들한테 낯을 가리는 이유도 아저씨들이 어두운 계통 옷을 많이 입기 때문이지요.

초등학생 방의 색채

사춘기를 무난하게 넘겨라

건강한 아이, 똑똑한 아이, 성실한 아이, 그리고 반듯한 아이로 키우기 위해서 오늘날 학부모의 노력과 헌신은 가히 상상을 초월합니다. 그런데 아이 방 환경 즉, 벽지, 바닥재, 침대 커버, 책상, 커튼은 누가 정했나요? 책상과 침대는 누가 어떻게 배치했나요? 혹시 벽지는 장식 가게(인테리어 회사) 사장님이 골라주신 건 아닌지? 아니면, 수년 전 아파트 입주 당시 붙인 벽지 그대로는 아닌지? 침대와 책상 배치는 이삿짐센터에서 배치해준 그대로 수년간 사용하고 있는 건 아닌지?

'환경이 사람을 만든다'는 말이 있는 것처럼, 환경의 중요성에 대해서 앞에서도 강조한 바 있습니다. 이 말은 '여러분 아이 방 환경이 아이의 미래에 영향을 준다'는 말이니, '장식 가게나 이삿짐센터에 아이 방 인테리어를 맡겨서는 안 된다'는 의미입니다. 아이의 성장에 따라 달라지는 정서 상황을 부모가 알고, 이에 맞는 환경을 심사숙고해서 조성해야 합니다. 즉, 아이의 신체와 정서적 단계를 고려하여 책상을 배치하고, 벽지를 바꾸어 주어야 합니다.

〈그림 19〉 사춘기 이전인 1~3학년 아이 방의 가구배치

㉠ 책상은 벽으로 붙이지 않는다. 즉, 벽을 보고 앉지 않도록 한다.
㉡ 가구는 한쪽 벽에 붙이고, 한 쪽은 완전히 비워서 넓어 보이도록 한다.
㉢ 학습과 놀이를 병행할 수 있도록 한다.

색깔을 바꾸면 내 아이도 바뀐다

초등생의 나이는 8세부터 13세까지인데, 1학년과 6학년의 나이 차이는 불과 5살이지만, 신체적으로나 정서적으로 상당한 차이가 있어서 2구간으로 구분하는 것이 일반적입니다. 특히 이 시기에 사춘기가 있으므로, 사춘기 이전과 이후 구간으로 구분합니다. 우리나라의 여학생은 보통 12~15세, 남학생은 13~17세에 사춘기가 시작되는데, 빠른 아이들은 11살에도 시작됩니다. 따라서 독자 여러분 아이의 신체와 정서적 변화를 잘 살펴서, 방의 색채 환경을 바꿀 시점을 선정하여야 합니다.

보통 초등생의 방은 학습, 취침, 놀이, 수납 등 다용도로 사용합니다. 사춘기 이전 즉, 1~3학년생의 아이 방에서도 학습과 놀이가 병행됩니다. 놀이를 통한 학습이 이루어지므로 학습과 놀이가 통합되어 다루어져야 하지요. 이를 위해서 책상 배치가 중요합니다. 벽과 책상을 평행하게 붙여 배치하면 집중할 수 있을 것이라고 생각하지만, 시야를 책상과 벽 사이의 좁은 공간으로 한정하기 때문에 공간으로부터 얻는 에너지가 제한되며, 생각의 폭도 제한적일 수밖에 없습니다. 따라서 책상은 아이가 넓은 방을 볼 수 있도록 배치하고, 이 책상이 학습과 놀이의 중심이 될 수 있도록 해야 합니다.

사춘기 이전 아이 방의 색채는 밝고 부드러운 톤의 따뜻한 색

〈그림 20〉 초등학교 1~3학년 아이 방 색채

벽지는 밝고 부드러운 노랑, 주황 계열이 정서적 안정감을 주며, 좋아하는 색으로 악센트를 주면, 경쾌함을 연출할 수 있다.

색깔을 바꾸면 내 아이도 바뀐다

이 정서적으로 안정감을 줍니다. 즉, 벽과 천장 벽지를 노란색이나 주황색 기미가 살짝 들어간 밝고 부드러운 톤의 하얀색을 추천합니다. 다만, 벽의 일부분이나 문, 가구 등에 아이가 좋아하는 짙은 색으로 악센트*를 주면, 보다 활기차고 경쾌한 방 분위기를 연출할 수 있겠지요. 아울러 아이가 단순히 좋아하는 색

* 악센트 색이란, 방 전체에서 약 10% 정도 면적을 차지하는 색. 아이방으로 보면, 문이나 침대 위 침구 색을 달리할 경우, 엑센트 색이라 할 수 있음.

과 방의 환경 색은 반드시 구분해야 합니다. 즉, '아이가 노란색을 좋아한다'고 해서, '방 전체를 밝고 짙은 노란색으로 도배하거나 칠하면 안 된다'는 의미입니다. 왜냐하면, 밝고 짙은 색(고명도·고채도) 방은 빨갛게 칠한 감방과 같은 느낌을 줄 수 있기 때문입니다.

사춘기 이전의 어린 아이 방 벽지를 선정함에 있어서, 남자아이는 하늘색 계열에 비행기나 로켓 그림이 있는 것을, 여자아이는 분홍색 계열에 꽃이나 곤충 그림이 있는 것을 선정하곤 합니다. 하지만 벽지의 이러한 구체적인 무늬나 그림은 상상력을 떨어뜨리고, 금방 지루함을 느끼는 패턴입니다. 오히려 추상적인 무늬나, 무늬 없는 벽지일 때 상상력을 왕성하게 자극할 수 있다는 점을 기억해야 합니다. 또한, '남자아이는 파란색, 여자아이는 분홍색을 좋아한다'는 고정관념을 가지면 안 되며,

<그림 21> 사춘기 이후 아이 방 색채

파스텔 계열의 한색 계열은 신진대사를 촉진하고, 제어하기 어려운 왕성한 사춘기의
감정을 누그러뜨린다.

색깔을 바꾸면 내 아이도 바뀐다

'그래야 한다'고 교육하지도 않아야 합니다. 좋아하는 색깔은 성별과 관계없이 아이에 따라 다를 수 있기 때문입니다.

사춘기 이후의 아이 방 색채를 결정하려면, 사춘기 아이의 정서적 특성을 먼저 살펴봐야 합니다. 사춘기가 시작되면 신체와 함께 심리·정서적으로 많은 변화와 성장이 일어납니다. 감수성이 예민해지고 자아의식이 높아지며, 주위에 대한 부정적인 태도가 생겨나서 반항적 경향이 두드러지기도 합니다. 구속이나 간섭받기를 싫어하고, 혼자만의 공간과 시간을 갖고 싶어 합니다. 또한, 정서가 불안정해서 감정 기복이 심하고, 짜증과 화를 자주 내며, 자주 우울해지기도 하는 것이 일반적인 사춘기 특징입니다.

아이 방 환경은 신진대사를 촉진하여 신체적으로 성장하고, 정서적으로는 안정감을 가질 수 있어야 합니다. 밝고 흐려서(고명도·저채도) 하얀색에 가까우면서, 파란색이 살짝 비치는 한색계열은 제어하기 어려운 왕성한 감정을 누그러뜨리는 효과가 있습니다. 이 시기는 책상에 앉아있는 시간도 길기 때문에 한색계열이 시간의 흐름을 짧게 느끼게 하는 효과도 얻을 수 있습니다. 여기에 짙은(고명도·고채도) 한색으로 악센트를 주면, 경쾌한 색채 이미지를 연출할 수 있습니다. 물론, 아이의 선호에

따라 주조색과 반대되는 난색으로 악센트를 주면, 생기발랄한 분위기를 연출할 수 있습니다.

책상은 벽과 직각으로 배치하여 넓은 시야가 확보될 수 있게 하며, 책장 역시 책상이 붙은 벽에 세워서 시선을 가리지 않는 것이 바람직합니다. 책상은 학습용과 컴퓨터용을 구분하거나, 컴퓨터를 사용할 때만 책상에 올려놓고 쓸 수 있도록 한다면, 게임의 유혹을 떨쳐 내는데 도움을 줄 것입니다. 소재는 자연스런 무늬와 색채, 그리고 촉감이 좋은 나무를 추천합니다. 조명은 학습하는 동안에는 책상위 스탠드 등만 밝히는 것이 집중력을 높이는데 도움이 되며, 천장 등은 학습이외의 활동을 할 때, 방 전체를 밝히는 용도로 구분하여 사용할 것을 추천합니다.

색깔을 바꾸면 내 아이도 바뀐다

중·고등학생 방의 색채

시험의 불안과 초조한 굴레를 벗겨 주어라!

아이의 성격, 인격, 직업, 인생관, 가치관 등의 방향은 성인이 되면서 어느 순간에 만들어지는 것이 아니라, 어릴 때부터 집안 환경에 의해서 서서히 완성됩니다. 아이의 문제를 다루는 〈우리아이가 달라졌어요〉라는 TV프로그램을 보더라도 모든 문제의 발단은 가정환경에서 비롯되고 있음을 쉽게 알 수 있습니다. 따라서 아이를 잘 키우려면, 먼저 가정이 바르게 서야 합니다. '가정이라는 환경이 매우 중요하다'는 의미이지요. 아울러 이 책에서 다루고 있는 물리적 환경 즉, '색채가 아이의 성격과 인격 형성 과정에 영향을 미친다'는 점도 기억해야 합니다.

이러한 점에서 본격적인 사춘기 시기인 중학생과 입시를 앞둔 고등학생 방의 환경은 더욱더 중요하게 다루어야 합니다. 특히, 육체적·정신적 성장 단계에 있고, 더불어 학업에 대한 부담감이 커지며, 미래에 대한 불안을 겪는 시기입니다. 그러니 불안하고 초조한 시기를 어떤 환경에서 보냈는지에 따라 아이의 성격과 인격은 다르게 형성되는 것이지요. 즉, 이 시기를 어떻게 보냈는지에 따라서 삶의 방향이 결정되는 중요한 기점이

〈그림 22〉 중·고등학생 방 색채

하얀색에 가까운 청색, 파란색, 남색 계열은 질풍노도의 중학생 감정을 제어하고, 불안·초조한 마음을 진정하는데 효과적이다.
창문은 일부로 고개를 돌려 밖을 볼 수 있게 배치하는 것이 학습 집중력 향상을 위해 바람직하다.

색깔을 바꾸면 내 아이도 바뀐다

되기도 합니다.

　중·고등학생 방의 색채 환경은 신진대사를 촉진하면서, 불안정, 예민, 반항, 불안, 짜증, 화, 우울 등의 부정적인 정서적 상태를 해소하고, 심리적으로 안정감을 줄 수 있어야 합니다. 밝으면서 색의 성격이 나타나지 않는 하얀색이나, 밝은 회색, 하얀색에 가까운 청색, 파란색, 남색 계열은 감정을 제어하고, 심리적 안정에 도움을 주는 색입니다. 책상에 앉았을 때 짙은 청색, 파란색, 또는 남색이 시야에 들어오도록 악센트 색을 배색하면, 지친 눈의 피로감을 해소하고, 시간의 흐름을 짧게 느끼게 하여 오랫동안 책상에 앉아 있을 수 있도록 인내심도 북돋아줄 것입니다.

　책상은 벽과 직각으로 배치하여 방의 넓은 공간이 시야에 들어오도록 하고, 책장은 책상이 붙은 벽에 세워서 시선을 차단하지 않아야 합니다. 창은 책상의자에 앉아서 밖을 바로 바라볼 수 있는 것보다, 일부러 눈을 돌리거나 일어나야 창밖을 볼 수 있도록 하는 것이 학습 집중력에 도움을 줍니다. 창을 통해 들어오는 햇빛은 손 그림자가 생기지 않도록 책상 맞은편에서 들어오는 것이 바람직합니다. 부모 입장에서 보면 아이의 중·고등학교 시기가 인생을 통 털어 가장 중요한 때인 것을 알고

있고, 아이도 잘 이해하고 있기에 서로 가장 불안한 시기입니다. 그렇다고 공부를 부모가 대신해 줄 수는 없기 때문에, 공부방 환경을 도움이 되도록 해야 하는 것이지요. 혹여 독자 여러분 아이 방 환경이 아이의 짜증을 유발하거나, 공부가 지겹거나, 집중할 수 없게 하는 것은 아닌지 지금 곰곰이 따져볼 때입니다.

부모가 좋아하는 색을 강요하지 말라!

부모가 좋아하는 색을
강요하지 말라!

부모가 좋아하는 색과
아이가 좋아하는 색은 다르다

좋아하는 색깔은 사람마다 차이가 있으면서. 나이, 성별, 민족, 그리고 자라난 환경에 따라서도 차이가 있습니다. 설문조사에 의하면, 초등학교 1, 2학년 아이들은 노란색, 빨간색, 주황색 계열의 난색을 좋아하는 경향이 뚜렷한 반면, 고학년으로 갈수록 저학년보다 파란색, 남색, 하늘색과 같은 한색을 선호합니다. 색채선호도는 성별에 의해서도 차이가 있는데, 일반적으로 남자아이는 한색을 좋아하는 성향이 강한 반면, 여자아이는 난색을 좋아하는 성향이 높습니다. 또한, 5, 6학년이 되면 남녀 모두

〈그림 23〉부모가 좋아하는 색과 아이가 좋아하는 색은 다르다.
"검은 정장은 내가 고른 것이 아닙니다. 부모님이 일방적으로 결정한 것입니다."

부모가 좋아하는 색을 강요하지 말라!

한색과 함께 하얀색, 회색, 검정색과 같이 무채색을 좋아하는 경향이 뚜렷하게 나타나기 시작합니다.

독자 여러분이 좋아하는 색이 있는 것처럼, 누구나 좋아하는 색이 있습니다. 이는 패션, 액세서리, 인테리어, 가구, 침대 커버, 커튼, 인테리어 소품 등을 통해서 어떤 색을 선호하는지 알 수 있습니다. 여러분은 스스로 색채 환경에 대한 의사결정권을 갖고 있기 때문에 알게 모르게 자신이 좋아하는 색깔을 선택합니다. 그런데 여러분의 자녀, 특히 어린 자녀들은 어떤가요? 아이가 입는 옷이나 가지고 다니는 소품, 자녀가 사용하는 방인데, 이것들 색채를 누가 결정하나요? 설령 자기 의사를 표현할 수 있는 시기여서 의견을 내더라도, '네가 예쁜 걸 뭘 알겠니?', '그냥 엄마 아빠가 골라주는 색깔로 하라!'고 아이의 의견을 무시하는 것이 보통입니다.

아이와 입장을 바꾸어서 여러분이 좋아하지도 않는 색채를 컨셉으로 인테리어 한 집에 살도록 강요당하고, 좋아하지도 않는 색깔의 옷을 입으라고 한다면, 집과 옷에 대해 만족감을 가질 수 있겠습니까? 당연히 그렇지 않을 것입니다. 따라서 색채 환경을 결정하는 과정에서 어른들의 비민주적인 의사결정은 색채 환경에 대한 만족감을 떨어뜨림은 물론, 불쾌감을 초래할

수 있습니다. 이러한 부모의 일방적인 무력행사 때문에, 아동복을 디자인하는 전문가들은 타겟target을 아이가 아니라, 부모에게 맞추는 이유이기도 하지요. 초등학교 입학식에 검은 정장에 나비넥타이를 맨 남자아이나, 핑크색 드레스 정장을 입은 여자아이들을 흔하게 볼 수 있는데, 이런 입학식 풍경만으로도 부모가 아이 옷을 일방적으로 선정한다는 것을 알 수 있습니다.

이제 독자 여러분은 아이들이 어떤 색을 좋아하는지 살펴보고 색채 환경을 결정해야 합니다. 그럼에도 불구하고 아이들이 좋아하는 색과 이들이 사용하는 물건이나 환경 색채는 구분해야 합니다. 저학년 아동들도 좋아하는 색과 환경 색을 구분할 수 있어서, 문방구나 악세서리와 달리 방 색채는 원색이 아닌 흐리고 밝은 노란색을 선택하기 때문입니다.

아동복 색깔이 아이의 과하거나, 소극적인 성격을 바꾼다

신체와 정신적으로 한참 성숙하는 시기인 우리 청소년들을 보면, 어떤 생각이 드시나요? 저는 숨이 막힐 만큼 답답합니다. 많

이 힘들겠다는 생각 때문에 애처로운 마음도 듭니다. 중고등학생은 물론 초등학생들도 학교 생활로 일과가 끝나는 것이 아니라, 이후 사교육 현장에서 국어, 영어, 수학 외에 과학, 음악, 미술, 그리고 체육 교과목까지 학습이 이어지기도 합니다. 물론, 방학도 예외는 아닙니다. 시간으로나 마음으로 쉴 틈 없는 아이들은 부모의 과한 기대감과 미래에 대한 불확실성 때문에, 육체와 심리 모두 고통에 시달릴 수밖에 없는 것이 우리 아이들의 현실입니다.

그럼 이런 아이들 눈에 들어오는 도시, 교실, 학원, 집, 그리고 아이 방 환경은 어떤가요? 바쁘고 심리적으로 찌든 아이들을 위로하고, 휴식을 주고 있나요? 하지만 도시는 매우 복잡하고, 현란합니다. 도로를 가득 메운 자동차의 소음, 미세먼지, 그리고 자극적인 색채는 아이들의 짜증을 가중합니다. 밤이 되어도 꺼지지 않는 도시의 조명, 정제되지 않은 TV 프로그램, 잔혹한 콘텐츠로 가득한 컴퓨터 게임들은 청소년은 물론, 성인들 정신건강까지도 좀먹고 있습니다. 더구나 휴대폰, TV, 그리고 컴퓨터 화면에서 나오는 파란색 파장은 수면장애라는 대표적인 현대병의 원인이 되기도 합니다.

오늘날 이런 사회 및 시각 환경에서 자란 많은 청소년들은 정

〈그림 24〉 ADHD는 색채 환경으로 진정시켜라!

하얀색과 한색은 마음을 안정시켜 집중력을 높이고, 정서적 불안이나 산만함, 난폭함을 해소한다.

부모가 좋아하는 색을 강요하지 말라!

〈그림 25〉 정서적 안정을 주는 다양한 한색

밝기(명도) 조절로 수 많은 색을 만들 수 있음.

서적 불안정, 산만함, 그리고 난폭한 행동을 보이곤 합니다. 물론 전적으로 환경 탓만은 아니며, 과잉 약물 복용, 지방 위주의 식사, 독소 등과 같은 다른 요인도 물론 원인을 제공한다고 할 수 있지요. 최근 주의력결핍 과잉행동장애[ADHD](Attention Deficit Hyperactivity Disorder)* 환자가 급증하는 것도 같은 맥락의 결과라고 유추가 가능합니다. 성인 환자도 늘어나는 것은 노출된 환경이 아이들과 다르지 않기 때문에 당연한 결과입니다.

　ADHD 진단을 받았던, 받지 않았던 간에 옷의 색깔을 바꾸어주면, 아이의 정신건강을 안정적으로 바꿀 수 있습니다. 날씨에 따라 기분이 달라지는 것처럼, 옷 색깔이 아이의

* ADHD 진단을 받은 아이는 일반적인 아이들과 같은 학교생활이 어려우며, 대인관계에 어려움이 생기고, 학업의욕 저하, 학습부진, 좌절감, 그리고 난폭함과 공격적 성격으로 발전하기 쉬움. 교실에서는 교사로부터 늘 지적을 받아서 자신감을 잃게 되어, 성인이 되어서도 자존감을 갖기가 힘들어짐.

정신 및 생물학적 상태에 영향을 미치기 때문이지요. 특히, 부모 기대에 대한 부담, 학업 스트레스, 불안, 그리고 초조함 등 정신적 스트레스가 많은데, ADHD를 비롯한 이런 증상에는 청색, 파란색, 하늘색, 남색 등의 한색 계열과 하얀색 처방이 효과적입니다. 이러한 색 계열은 마음을 안정시켜서 산만함을 줄여주고, 불안과 초조함을 누그러트리며, 집중력을 높여주는 색이기 때문에 학습효율도 높일 수 있는 것이지요. 혈압을 낮추는 파란색 색채요법에 대한 실험결과[2]도 찾아 볼 수 있습니다.

한색 계열이라면, 밝고 진한 청색, 파란색, 남색 등 3가지 색만 의미하는 건 아닙니다. 청색과 파란색, 파란색과 남색 사이에 수많은 색이 있으며, 이들 색들도 밝기(명도)와 짙은 정도(채

도)에 따라서도 무수히 많은 색이 존재합니다. 또한 이들 색과 하얀색, 밝은 회색의 조화로운 배색 조합도 가능합니다. 그런데 만일 아이가 난색을 좋아한다면 한색 계열에 일부 난색을 배색하거나, 난색의 소품, 액세서리로 악센트를 주면, 아동다운 배색을 연출할 수 있는 것이지요.

반대로 매사에 남의 눈치를 살피고, 발표에 소극적인 소심한 아이들도 있습니다. 소심함을 극복하는 색깔은 밝고 따뜻한 계열 옷으로 적극적 성향으로 바꿀 수 있습니다. 빨간색은 소심한 마음에 하고자 하는 열정과 적극적인 의지를 갖게 합니다. 노란색과 주황색도 마음을 즐겁고 밝게 해줘서 스트레스를 덜어주며, 분홍색과 아이보리색도 적극적이고 안정된 마음을 갖게 합니다. 옷뿐만 아니라, 늘 가지고 다니는 가방, 신발주머니, 문구류 등을 따뜻한 계열 색깔로 바꾸어주면, 적극적이고 긍정적 성향의 아이로 바뀌는 계기가 될 것입니다.

〈그림 26〉아이 옷 색깔이 소극적인 아이를 적극적인
아이로 바꾼다.

빨간색, 주황색, 노란색과 같은 난색 계열은 소심한
아이에게 열정과 적극적인 에너지를 준다.

107

아동복 색깔이
자동차사고를 예방한다

독자 여러분의 아이는 등굣길에 횡단보도를 몇 번이나 건너고, 학원을 둘러 집으로 다시 돌아오기까지 인도와 차도가 구분되지 않는 길을 얼마나 건나요? 아이 등굣길은 안전하다고 생각하시나요? 아이가 여러분 눈앞에 있지 않으면 당연히 걱정을 합니다. 그도 그럴 것이 국토교통부와 경찰청에 따르면, 교통사고 사망자 수는 2017년 4,185명, 2018년 3,781명으로 10년 전인 2008년 5,870명보다 많이 감소하였지만, 보행 사망자 비중은 OECD(경제개발협력기구) 평균과 비교해 2배 수준으로 보행자 안전은 여전히 취약한 현실입니다. 그 가운데 13세 미만 어린이 사망자는 연간 37명으로 주로 학교 근처나 집 주변에서 발생한다는 통계를 찾아 볼 수 있습니다.

아이들이 집밖으로 나가면 자동차사고에 대한 걱정이 앞서게 되는데, 아이 옷 색깔이 자동차 사고를 예방하는 매우 중요한 조건입니다. 등하굣길에 2, 3번의 횡단보도를 건넌다던지, 인도와 차도가 구분되어 있지 않은 구간이 있다면, 더욱더 아이 옷 색깔에 신경을 써야 합니다. 여러분의 아이는 오늘 어떤

〈그림 27〉 아이 옷 색깔이 교통사고를 예방한다.

일반적으로 부모님이 좋아하는 회색, 검정색 옷을 입은 아이는 아스팔트 위에 있을 때, 눈에 잘 띄지 않아서 교통사고 위험에 노출된다. 아스팔트 위에서는 밝고 짙은 색 옷을 입혀야 운전자 눈에 잘 띈다.

부모가 좋아하는 색을 강요하지 말라!

색깔 옷을 입고 등교했나요? 운전자의 눈에 아이 옷이 잘 띄는 색인가요? 복잡한 상가 앞을 다니더라도 아이가 눈에 잘 띄는 옷인가요?

보도와 차도의 구분이 없는 학교 앞 길에서는 저속으로 주행 중이어도 키 작은 어린아이들은 운전자 시야에 잘 띄지 않아서 위험합니다. 따라서 복잡한 학교 앞에서 아이의 옷은 운전자 시야에 잘 띄는 색깔이어야 합니다. 즉, 유목성과 명시성이 높은 색이여야 합니다. 유목성과 명시성은 얼핏 같은 의미로 사용되기도 하지만, 조금 다릅니다. 밝고 짙은 노란색, 빨간색, 주황색은 색채 스스로 눈에 잘 띄는 색인데, 이러한 색을 '유목성이 높다'고 합니다. 유목성은 한색보다 난색이, 채도가 낮은 것보다 높은 것이, 그리고 명도가 낮은 것보다 높은 것이 높습니다. 유치원 아이들의 원복, 체육복, 가방, 모자처럼 밖으로 드러나는 것들 대부분이 밝고 짙은 노란색인 것도 아이들이 선호하는 색이기도 하지만, 안전을 위해 유목성이 높은 색을 선정한 결과라 할 수 있습니다.

명시성은 어떤 물체의 배경이 되는 것과 색상, 명도, 채도라는 속성 차이에 의해서, 눈에 잘 띄는 정도에 따라 '명시성이 높거나, 낮다'고 합니다. 만약 노란색 옷을 입은 아이가 같은 노란

〈그림 28〉 배경에 따라 아이가 눈에 띄지 않을 수도 있다.

아이의 노란 옷은 눈에 잘 띄는 색(유목성이 높은 색)이지만, 노란버스 앞에서는 눈에 띄지 않는다(명시성이 낮다). '회색, 검정 옷을 입히면, 아스팔트 위에 있을 때, 눈에 잘 안 띈다'는 것과 같은 뜻이다.

부모가 좋아하는 색을 강요하지 말라!

색 유치원 버스 앞에 서있으면, 아이가 잘 안보이겠지요. 노란색 옷이라서 유목성이 높기는 하지만, 버스와 아이 옷의 색깔 속성 차이가 없어 명시도가 낮기 때문입니다. 보도와 도로가 구분되지 않은 복잡하고 좁은 도로를 걷는 아이는 보통 도로와 건물 하부가 배경이 됩니다. 도로와 건물 하부는 어두운 회색이나 검정에 가깝기 때문에 아이의 옷은 밝고 짙은 색일수록 명시도를 높일 수 있는 것이지요.

따라서 아이의 자동차 사고를 예방하기 위해서는 유목성이 높은 색깔도 중요하지만, 복잡한 도로 위에서도 눈에 잘 띄는 명시성이 높은 색을 선택해야 합니다. 다만, 아이의 색채 선호도나 심리적인 상태까지도 종합해야 하는 것도 물론 입니다. 그러나 부모의 취향인 회색이나 검정색은 도로 위에서 명시도가 낮아서 교통 안전 사고에 취약하다는 점을 꼭 기억하시기 바랍니다.

돈 버는 색채

색채가 매출과 이익을
끌어올린다

맛집이라고 소문난 음식점은
색깔도 다르다!

예전에는 음식점 위치가 사업의 성패를 좌우했다면, 요즘은 일
단 맛있으면 거리와 관계없이 고객이 찾아가는 경향이 있습니
다. 물론 값이 싸고 서비스도 좋다면, 당연히 장사가 잘 될 수밖
에 없지요. 그런데 고객을 끌어 모으는데도 색채가 한 몫 합니
다. 이 주장에 동의하는 독자는 없을 겁니다. 그러나 사람들이
경험을 통해 기억되어 있는 음식의 색채 연상이나, 색채가 소
화에 미치는 영향, 그리고 '음식은 눈으로 먹는다'는 다음 내용
까지 읽고 나면, '색채가 매출과 이익을 끌어올린다'는 주장에

동의하게 될 것입니다.

방금 전까지도 별로 먹고 싶은 생각이 없었는데, 식당에 들어서는 순간 먹고 싶은 욕구가 생기는 경우를 독자들도 경험했을 겁니다. 물론 조리하는 음식 냄새와 다른 고객이 식사 중인 음식이 식욕을 자극했다고 할 수 있겠지만, 사실은 식당 인테리어를 포함해서 눈에 들어오는 모든 색채도 식욕을 자극합니다. 특히, 빨간색, 주황색, 핑크색, 갈색, 노란색, 밝은 녹색 등은 침샘을 자극하는 색입니다. 이러한 색들은 매콤함, 달콤함, 고소함, 새콤함, 그리고 신선함 등의 맛이 연상되는 색이기 때문입니다. 반면에 검정색, 남색, 보라색, 자주색, 황록색 등은 식욕을 감퇴시키는 색입니다. 이 색들은 쓴맛이나 부패한 음식 이미지가 연상되는 색이기 때문이지요.

식당 입구에서 보이는 주황색 벽이나 빨간색 종업원 유니폼은 고객의 침샘을 자극하여 식욕을 돕습니다. 빨간색 계열은 침 분비를 촉진하기 때문에, '이 식당에서 먹는 음식은 소화도 잘 된다'고 평가하게 됩니다. 가정에서도 식탁 옆에 빨간색이나 주황색이 많이 들어간 그림을 한 점 걸면, 식욕과 소화를 촉진하여 가족 건강 증진에 도움을 줄 것입니다. 반면에 검정이나 남색, 보라색과 같은 색은 오히려 식욕을 감퇴하기 때문에 식

〈그림 29〉 식당의 빨간색은 마케팅 전략의 일환이다.

식당 입구에서 만나는 주황색 벽은 고객의 침샘을 자극하고, 침이 많이 분비되기 때문에 '이 식당 음식은 소화도 잘 된다'고 평가를 하게 됩니다.

탁 옆 그림 선택에 심사숙고해야 합니다.

음식점이 번창하기 위해서는 그릇의 색깔도 중요합니다. 같은 음식이라도 어떤 식기에 세팅하느냐에 따라 맛있어 보이기도 하고, 맛이 없어 보이기도 하기 때문이지요. 그렇다고 식기 자체가 돋보여야 하는 것은 절대 아니고, 세팅되는 음식이 돋보이는 것이 중요합니다. 음식이 돋보이려면, 보통 식기와 음식의 색이 대비*될 때 부각됩니다. 즉, 그릇과 음식이 색의 삼속성인 색상(빨강, 노랑, 파랑과 같은 색의 기미), 명도, 채도 차이가 크면, 음식이 돋보이게 됩니다. 색상, 명도, 채도 가운데 한 가지 속성만 차이 날 수도 있고, 두 가지 또는 세 가지 모두 차이 나도 음식이 돋보이게 됩니다.

* 색의 대비는 두 색이 있을 때, 두 색 사이에 삼속성(색상, 명도, 채도) 차이가 나서 한 가지 색만 있을 때와 다른 색으로 보이는 현상임. 만일 회색과 검정색이 나란히 있다면, 회색은 검정색 영향으로 본래보다 하얀색에 가깝게 보이고, 검정색은 회색 영향으로 더욱 까맣게 보이는 현상임. 이 경우를 명도 대비라고 함.

그런데 식당마다 취급하는 음식이 다르고, 또한 같은 식당일지라도 메뉴마다 색깔이 다르기 때문에 이를 고려해서 식기 색깔을 선정해야 합니다. 자장면과 볶음밥, 스테이크와 오므라이스, 파스타와 연어샐러드처럼 음식마다 색깔 차이가 있기 때문입니다. 물론 형태와 크기를 다르게 하면서 모든 메뉴를 소화할 수 있는 색으로 통일할 수도 있습니다. 다양한 색깔 음식과 무난하게 조화되고, 음식이 돋보이게 하는 색은 무채색 계열입

〈그림 30〉식기 색깔에 따라 음식이 다르게 보인다.

식기에 담긴 음식이 산뜻하게 드러날 때 맛있게 보인다.

색채가 매출과 이익을 끌어올린다

니다. 부채색은 색의 기미가 없으면서 밝기만 있는 색으로, 하얀색, 회색, 검정색을 말합니다. 그러나 세 가지 색만 있는 것은 아니며, 밝기 차이에 따라 수없이 많은 종류의 회색이 있어서 미세한 조정도 가능합니다.

만약 갈비찜, 생선구이, 김치류, 나물류, 미역국, 잡채, 콩자반, 젓갈 등의 반찬이 차려지는 한식 밥상이라면, 색상, 밝기, 짙은 정도가 다양하기 때문에, 하얀색에 가까운 밝은 색 그릇이라면 모든 반찬들을 돋보이게 할 수 있겠지요. 음식 대부분이 중간 이하 밝기*이고, 어느 정도 색의 기미가 있기 때문입니다. 무채색의 밝은 그릇은 다양한 음식들이지만 본래 색상을 다르게 보이지 않고, 밝

* 색의 밝기를 명도(value)라고 하는데, 완전한 검정은 0, 완전한 하양은 10으로 표기하며, 중간 밝기라 함은 4~6(회색)을 의미함.

기 차이가 커서 음식이 산뜻하게 드러나게 됩니다. 검정색 식기도 음식 고유의 색깔을 다르게 보이지 않으며, 묵직한 무게감을 더해서 음식의 깊이를 더해줄 것입니다. 다만, 콩자반이나 미역국과 같이 어두운 색 찬류는 시각적으로 산뜻하게 드러나지 않겠지요.

테이블 위 조명도 고객 식욕에 영향을 미치는데, 손님이 북적이는 식당들은 따뜻한 조명을 사용합니다. 할로겐 전구와 같이 따뜻한 색의 밝은 조명 아래서는 익힌 음식이나, 익히지 않

은 음식 모두 신선하고 맛있게 보입니다. 더구나 따뜻한 색의 빛은 자율신경계를 자극하여 식욕을 돋게 하고, 소화도 촉진합니다. 반면에 형광등과 같은 차가운 빛 아래서는 음식이 갖고 있는 본래 색보다 탁하고 푸르게 보여서 맛이 없어 보입니다. 독자 여러분이 운영하시는 식당은 어떤 색깔이고 어떤 등 기구를 사용하시나요?

색채가 종업원 스스로 적극적이고 능동적인 업무 참여를 유도한다

어떤 사업이든 이윤이 발생하기 위해서는 매출 신장이 기본이지만, 인력의 효율적 운영도 중요한 요건입니다. 최근 어떤 업종이든 생산원가에서 인건비가 차지하는 비중이 워낙 높아서, 종업원 수를 줄이는 것이 사업의 성공여부를 가르는 변수가 되고 있습니다. 사업장 일(업무)의 총량은 늘 정해져 있으므로 종업원의 업무 참여 정도에 의해서 그 수를 줄일 수도 있고, 늘릴 수도 있기 때문입니다! 즉, 업무 효율은 종업원의 능력도 물론 중요하지만, 종업원 한 사람 한 사람이 주인의식을 갖고

〈그림 31〉 색채 환경이 적극적이고 능동적인 업무참여를 유도한다.

빨간색, 주황색, 노란색 계열 작업환경은 열정적인 업무참여를 유도한다.

적극적이고 능동적으로 업무에 참여하고자하는 마음가짐이 더 중요합니다. 종업원의 자발적이고 열정적 업무 참여를 독려하는 것도 색채가 역할을 합니다. 촉매제 역할을 하는 색은 빨간색, 주황색, 그리고 노란색 계열입니다. 즉, 음식점이나 작업장의 일부 벽, 종업원의 유니폼이나 앞치마 색 등을 이런 색깔로 하면, 직원으로 하여금 능동적인 업무 참여를 독려할 수 있습니다.

아울러 업무능률을 높이려면 작업도구의 성능과 효율이 우수하고, 무게도 가벼워야 합니다. 식당이라면, 종업원이 사용하는 식기류와 요리 도구가 가벼워야 하겠지요. 식기류나 요리도구가 같은 크기와 무게라도 색깔에 따라 느껴지는 무게가 다른데, 이를 '색채의 중량감'이라고 합니다. 물론 가볍게 느껴져야 종업원의 작업효율을 높일 수 있겠지요. 색의 중량감은 색의 밝기(명도) 영향이 가장 큰데, 밝은 색일수록 가볍게 느끼고, 어두울 수록 무겁게 느낍니다. 즉, 검정은 회색보다 무겁게, 회색은 하얀색보다 무겁게 느낍니다. '검정은 하얀색보다 심리적으로 1.87배 무겁게 느껴진다'는 연구결과[1]를 찾아 볼 수 있습니다.

색채지각 특성은 각종 산업 현장이나 생활 현장에 적용해서 작업능률을 높일 수 있습니다. 자동차 조립생산 공정에서 근로

〈그림 32〉 식기의 색깔에 따라 무게가 다르게 느껴진다.

같은 크기인데, 하얀 접시가 검은 접시보다 가볍게 보인다.

자가 사용하는 스패너, 전동드릴, 펜치와 같은 공구, 건설현장 육체노동자들이 사용하는 각종 삽, 곡괭이, 해머, 망치와 같은 공구, 요리사들이 주방에서 사용하는 프라이팬, 냄비, 식도와 같은 기구들은 밝은 색일 때 가볍게 느껴서 능률을 높일 수 있습니다. 그렇다고 산업현장의 모든 물품이 가볍게 보여야만 하는 건 아닙니다. 정해진 자리에 고정된 기계나 기구, 높이가 높은 기계나 기구의 아래쪽은 무거운 느낌이 들어야 시각적 안정감을 줄 수 있습니다. 독자 여러분이 운영하는 식당의 종업원 유니폼은 어떤 색깔인가요? 또한, 주방기구와 식기는 어떤 색깔인가요?

패스트푸드점의 빨간색은
식욕을 판매하는 것이다

독자 여러분이 알고 있는 바와 같이 대부분의 패스트푸드 전문점의 사인Sign이나 인테리어 색채의 공통점은 빨강이나 주황색 느낌이 강합니다. 이 기업들 점포의 빨간색 계열 느낌은 우연일까요? 그렇지 않습니다. 철저하게 색채의 심리적 특성을 고

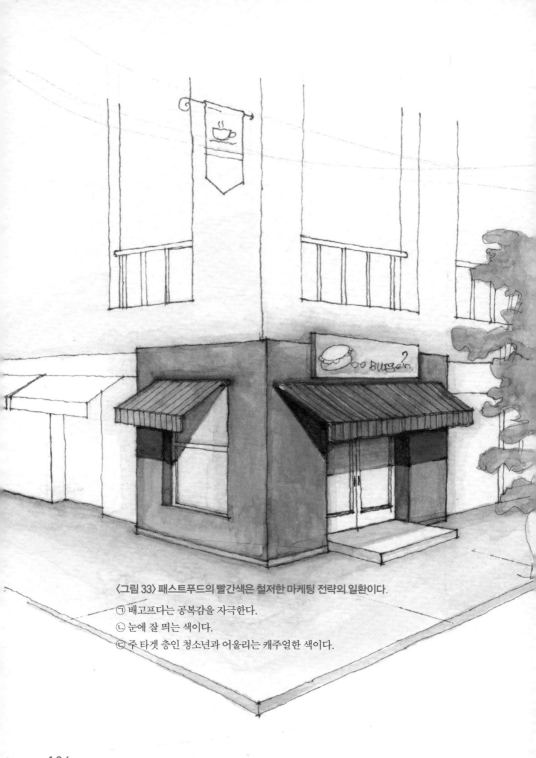

〈그림 33〉 패스트푸드의 빨간색은 철저한 마케팅 전략의 일환이다.

㉠ 배고프다는 공복감을 자극한다.
㉡ 눈에 잘 띄는 색이다.
㉢ 주 타겟 층인 청소년과 어울리는 캐주얼한 색이다.

려한 전략의 결과입니다. 첫째로 태양광을 프리즘^{prism}*에 투과

시키면, 빨강, 주황, 노랑의 순으로 색광^{色光}이 보이는데, 이 순서로 공복감을 불러일으키는 색이기 때문입니다. 즉, 길을 걷고 있는 잠재적 고객이 빨간색 간판을 보는 순간, '배고프다'는 공복감을 자극해서 식당으로 들어오게 하는 전략입니다.

둘째는 식당의 회전율을 높이기 위한 색채 계획입니다. 일반적으로 패스트푸드점은 대부분 낮은 가격으로 많이 팔아서 이윤을 남기는 박리다매 영업 전략을 구사하기 때문에, 구매한 음식을 빨리 먹고, 자리를 비워주기를 바라는 마케팅 전략입니다. 다음 고객을 빨리 받겠다는 의지이지요. 빨강, 주황, 핑크 색과 같은 색들은 시간의 흐름을 지루하게 합니다. 이 색들의 채도가 높으면 더욱더 그러합니다. '테이블이 좁고, 딱딱한 의자를 사용하는 것도 불편한데 의자에 그만 앉아있고, 다음 손님한테 자리를 내어주라!'는 무언의 압력입니다. 반대로 청색, 파란색, 남색 등은 시간의 흐름이 짧게 느껴지는 색입니다. 장기간 입원하는 병실, 제대하는 날을 손꼽아 기다리는 군인들 막사, 그리고 공부가 지겨운 교실을 밝은 파란색으로 칠하면, 한결 시간의 지루함을 달랠 수 있을 것입니다.

색채가 매출과 이익을 끌어올린다

〈그림 34〉 패스트푸드점 실내디자인도 빨간색인 이유가 있다.

㉠ 침샘을 자극하여 식욕을 돋운다.

㉡ 빨간색은 시간의 흐름을 지루하게 느끼는 색이다. 매장에 오래 머물지 말고 '빨리
나가라!'는 의미이다. 즉, 회전율을 높이기 위한 마케팅전략이다.

셋째는 빨간색이나 주황색은 색 자체만으로 눈에 잘 띄는 색입니다. 더구나 이들 간판이 달린 도시의 건축물 외장들은 대부분 회색이기 때문에, 밝고 짙은 빨간색이나 주황색 간판은 다른 간판에 비해 멀리서도 잘 보이고, 바로 그 패스트푸드점이라는 것을 알 수 있게 합니다. 넷째는 패스트푸드점의 주 고객target이 청소년이기 때문에, 밝고 짙은 빨강, 주황, 노랑은 캐주얼한 이미지를 연출하기 위한 맞춤식 색채 계획입니다.

그렇다고 패스트푸드 전문점의 간판과 인테리어는 전체가 빨갛지 않습니다. 만일 벽과 천장 전체가 밝고 짙은 빨간색이나 주황색이라면, 앞에서 설명한 장점보다 잃는 것이 더 많을 수 있습니다. 따라서 빨간색 계열은 악센트 색이나 보조색*으로 배색합니다. 다른 색(주조색) 면적이 넓은데도 불구하고, 빨간색이나 주황색 느낌이 드는 것은 전반적인 색(주조색)과 명도, 채도 차이가 크기 때문입니다.

* 실내에 색채의 면적을 분할함에 있어, 60~70% 내외의 면적비로 칠하는 색은 주조색, 20~30% 내외의 면적비는 보조색, 10% 이내로 배색하는 색을 악센트 색(강조색)이라고 함.

콧구멍만한 공간은
색깔로 넓혀라!

인테리어 디자이너로서 클라이언트를 만나 상담해보면, 인테리어에 투자할 예산이 넉넉한 적은 거의 없습니다. 면적 역시, 소비자가 요구하는 기능을 갖추기에 충분한 적이 거의 없습니다. 그러나 진지하게 고민하고 다양한 대안을 찾다보면, 최대한 클라이언트의 요구를 맞출 수 있는 안을 마련할 수 있어서 전문가로서 뿌듯함을 느끼곤 합니다. 사실 최소의 비용과 공간으로 기능을 충족시키고, 아름다운 공간을 연출하는 것은 인테리어 디자이너의 책무이자 경쟁력입니다.

점포든 집이든, 아니면 사무실이든 간에 좁은 공간을 넓게 사용할 수 있도록 디자인하는 것은 디자이너의 능력입니다. 좁은 공간을 물리적으로 넓게 계획하는 것과 더불어, 넓어 보이게 조성하는 것도 경제성을 창출하는 디자인입니다. 독자 여러분에게 비용 없이 공간을 확장하는 비법을 공개하겠습니다.

우선 가급적 장식을 하지 않습니다. 어떤 공간의 모든 4면 벽에 무엇인가 세우거나, 붙이면 공간이 답답하게 느껴집니다. 그도 그럴 것이 다양한 형태와 색채를 가진 것이 사방에 있고,

〈그림 35〉 색채의 수에 따라서 공간은 넓거나, 좁게 느껴진다.

같은 사무실이지만, 여러 색채로 꾸민 위 사무실보다 단순한 색채로 꾸민 아래 사무
실이 더 넓어 보인다.

색채가 매출과 이익을 끌어올린다

그 가운데 여러분이 있다면 답답한 느낌이 들것입니다. 만약 대학에 다니는 아이가 쓰는 방이라면, 책상, 책장, 옷장을 붙인 벽, 그림 한 점만 붙은 벽, 창만 있는 벽, 문이 있는 벽으로 정리 만 하여도 인테리어 디자이너가 설계한 것 같은 대학생 공부방 환경이 완성될 것입니다.

두 번째는 한 가지 재료, 한 가지 색으로 통일하는 것입니다. 거실이라면, 벽과 천장 벽지를 한 종류로 통일하고, 바닥 재료 도 한 가지 색으로 까는 것이 좋습니다. 가구류는 문이나 바닥 과 재료나 색채를 통일합니다. 벽지를 투톤으로 한다든지, 바 닥에 패턴 깔기를 하면, 좁은 공간은 더 좁아 보입니다. 에어컨 이나 냉장고를 구입할 때도 그것들 하나하나 예쁜 색을 고루지 말고, 거실이나 주방의 색채와 한 가지 색채로 통일하면, 공간 은 넓어 보일 것입니다. 즉, '다채로운 색채 계획은 단순한 색채 계획보다 좁아 보인다'는 사실을 기억해야 합니다.

세 번째는 좁은 공간에는 밝은 청색, 파란색, 남색 등의 단파 장 색으로 계획하는 것입니다. 색깔에 따라 진출하는 성향을 가진 색이 있고, 후퇴하는 성향을 가진 색이 있습니다. 파란색 (단파장)계열은 후퇴하는 색입니다. 따라서 좁은 거실을 넓어 보 이게 하려면, 밝은 파란색 계열 페인트를 칠하거나 벽지를 바

〈그림 36〉 지나치게 좁고, 넓은 거실은 색채로 조절하라!

㉠ 한색인 파란색은 후퇴색이고, 난색은 진출색이다.

㉡ 지나치게 넓은 거실은 난색으로 아늑하게 연출할 수 있다.

㉢ 좁은 거실은 파란색으로 넓어 보이게 연출할 수 있다.

색채가 매출과 이익을 끌어올린다

르면 한결 넓게 보일 것입니다. 반대로 너무 넓거나 천장이 높아서 썰렁해 보이는 곳은 밝은 빨간색 계열로 디자인하면, 아늑한 공간을 연출할 수 있습니다.

겨울은 따뜻하게,
여름은 시원하게!

'여름은 덥고, 겨울은 추워야 한다'는 어른들 말씀이 무색하게도 요즘은 조금만 춥고 더워도 전기에너지의 힘을 빌려 씁니다. 최근 전세계적으로 에너지를 지나치게 많이 소비하고 있어서 지구 온난화와 환경오염이 심각한 지경에 이르렀습니다. 따라서 '에너지 절약이 단순히 경제적 이익만 있는 것이 아니라, 인류의 생존과 지속에 기여한다'는 점에 인식을 같이 해야 합니다.

'우리 몸의 온도는 36.5℃인데, 만약 1℃가 떨어지면 면역력이 30% 감소하고, 1℃가 올라가면 면역력은 5배가 높아진다'고 합니다. 그런데 색채를 통해서 체감 온도를 내리거나 올릴 수 있습니다. 즉, 적절한 색채 계획은 면역력을 높이고, 에너지

도 절약할 수 있는 것입니다. 태양과 불이 연상되는 빨간색, 노란색, 주황색은 '따뜻할 난暖' 자를 써서 난색이라고 합니다. 반면에 바다, 하늘, 물이 연상되는 청색, 파란색, 남색은 '차가울 한寒' 자를 써서 한색이라고 하지요. 이러한 색을 보고 생각하는 것만으로도 사람들은 따뜻하거나, 시원하게 느낍니다. 이것을 색채의 온도감이라고 합니다.

같은 온도의 방이지만, 따뜻한 색 방과 차가운 색 방에서 사람들이 느끼는 체감온도는 일반적으로 3℃나 차이가 난다고 합니다. 운동 중에 마시는 스포츠 음료가 빨간색이 아니고, 파란색인 이유도 파랑이 시원함을 더해주는 색이기 때문이지요. 런던의 한 회사 사내식당 벽이 파란색이었을 때, 종업원들이 실내온도가 21℃에서 춥다고 두꺼운 겉옷을 입고 식사를 해서, 난방 온도를 24℃까지 높였지만 여전히 춥다고 호소하였다고 합니다. 종업원들이 춥다고 하는 원인이 파란색 벽이 아닌가하는 판단에 파란색 벽을 주황색으로 바꾸었더니, 같은 온도에서 이제는 오히려 너무 덥다고 해서 본래 실내온도인 21℃로 낮추었다[2]는 색채의 온도감에 대한 연구결과를 찾아 볼 수 있습니다.

〈그림 37〉에서와 같이 빨간색 계열의 식당은 따뜻하고, 파란색 계열의 식당은 시원하게 느껴지는 것처럼 색채를 통해 실내

〈그림 37〉 색채가 체감온도를 올리거나 내린다.

온도를 조절하면, 사용자의 건강을 지키고, 연료비를 절약할 수 있습니다. 하지만 우리나라는 사계절이 뚜렷하여 겨울은 춥고 여름은 덥기 때문에, 아주 밝고 짙은 주황색이나 파란색 방을 만드는 것은 적절하지 않습니다. 계절마다 온도감을 고려해서 벽지를 바꿀 수는 없기 때문에 바닥과 벽지는 온도감이 살짝 느껴지는 무채색에 가까운 색으로 하되, 커튼, 소품, 침구, 소모품 등의 색을 여름용과 겨울용으로 구분해 사용하면, 같은 효과를 낼 수 있을 것입니다. 옷도 마찬가지입니다. 여름옷과 겨울옷의 색깔을 구분해서 입으면, 옷을 입은 당사자나 이를 보는 사람이 시각적 쾌감을 느낄 것입니다.

쇼핑센터 마케팅 전략에는 색채가 있다

과자는 고객이 움직이는 길목에서
색깔로 유혹한다

독자 여러분들은 대형마트에서 쇼핑을 하고 집에 돌아와 물건을 정리하면서, '이건 왜 샀나?' 후회한 경험이 있으실 겁니다. 아니, 쇼핑을 다녀오신 후에 매번 후회하시는 분도 계실 겁니다. 그 결과, 한 번도 사용하지도 않은 물건이 창고 선반에 있는가 하면, 유통기한을 넘긴 식재료가 냉장고에서 부패하고 있는 댁도 있을 겁니다. 그런데 이런 결과는 쇼핑센터의 매출을 신장하기 위해 소비자 심리를 연구하신 분들의 과학적 판매 전략이 이루어낸 성과입니다.

소비자가 대형마트에서 쇼핑하는 시간은 보통 2시간 내외이

고, 쇼핑하는 동안 보통 4km를 걷는다고 합니다. 그럼에도 불구하고 우리는 쇼핑하는 시간이 그다지 힘든 걸 모르다가, 주차장에 주차된 자동차에 타고 나서야 피로를 느끼게 됩니다. 이것 역시 마트나 백화점이 매출을 올리는 수단으로 매장에 오래 머물도록 한 전략의 결과입니다. 매장 구석구석까지 고객을 잡아끌고, 움직이는 동안 고객에게 사고 싶은 욕구를 자극한 것입니다.

쇼핑센터는 어떤 상품을 어느 층, 어느 위치에 배치할 것인지는 매우 중요한 문제입니다. 독자 여러분이 자주 가는 마트를 상상해 보시기 바랍니다. 마트 입구에 무엇이 진열되어 있는지 생각나시나요? 혹시 입구에서 생선, 정육, 계란, 빵, 샴푸, 치약, 칫솔, 분유, 휴지와 같은 상품을 보신 적이 있나요? 아마 없을 겁니다. 이런 생활필수품이 떨어지면, 꼭 사야하기 때문에 매장 가장 안쪽, 가장 구석에 진열합니다. 이런 종류의 상품 색채 역시 화려할 이유가 없습니다. 찾지 못하면, 직원에게 물어서라도 찾아가기 때문이지요. 사실 꼭꼭 숨겨 놨다고 해도 틀린 말은 아닙니다. 고객을 매장 구석구석까지 움직이게 하는 마케팅 전략입니다.

꼭 사야 하는 생활필수품을 찾아가는 길목에는 사지 않아도

되는 물건들을 진열합니다. 즉, 충동적으로 구매하는 성격이 강한 품목들입니다. 이런 품목들은 포장과 색채가 화려합니다. 지나쳐가는 고객의 발걸음을 잡아야하기 때문이지요. 과자류는 대표적인 충동구매 상품입니다. 즐겨 드시는 과자 봉지를 기억해 보시겠습니까? 대부분 짙은 노란색, 주황색, 빨간색일 겁니다. 이런 색들은 파란색이나 초록색보다 눈에 잘 띄는 색입니다. 짙은 색이어서 옅은 색보다 눈에 잘 띕니다. 일부 초록색이나 파란색 봉지도 있습니다만, 이런 포장도 사실은 빨간색으로 쓴 과자 이름을 강조하기 위한 것입니다.

과자 봉지는 색깔로 안의 내용물 맛을 표현합니다. 즉, 봉지 색깔이 고객의 침샘을 자극하여 먹고 싶도록 하는 겁니다. 과자봉지의 노란색, 주황색, 빨간색은 '달콤함'과 '고소함'이라는 맛이 연상되는 색입니다. 봉지 안의 내용물도 물론 주황이나 노란색입니다. 이런 포장지와 내용물의 색깔은 귤, 오렌지, 감, 딸기, 치즈, 빵, 쿠키 등 고객이 전에 먹었던 맛을 떠오르게 하여 침샘을 자극합니다. 그래서 우리들은 사지 말았어야 한다고 후회할 과자에게 발목을 잡히는 겁니다.

색채 이야기는 아니지만, 고객으로 하여금 전 매장을 둘러보도록 하는 쇼핑센터의 마케팅 전략들은 독자 여러분이 사업에

〈그림 38〉 과자는 고객이 움직이는 길목에서 색깔로 유혹한다.

빨강, 노랑, 주황 과자봉지는 눈에 잘 띄는 색인데다가, 침샘을 자극하여 고객의 구매 욕구를 자극한다.

응용할 필요가 있어서 소개하겠습니다. 먼저 화장실 배치입니다. 고객이라면 화장실을 편리하게 이용해야 하지만, 1층에서 화장실 찾기는 보물 찾기만큼이나 어렵습니다. 독자 여러분은 보통 2층 이상 층에서 화장실을 이용하셨을 것이고, 그 층에서도 화장실은 늘 찾기가 쉽지 않았을 겁니다. 분명히 화장실 사인을 보고 따라 갔음에도 불구하고, 매장 한 바퀴를 돌고 나서야 찾은 적도 있을 겁니다. 이건 고객이 매장 구석구석까지 오랫동안 돌아보면서 많은 상품을 보는 동안 구매 욕구를 자극하겠다는 전술의 일환입니다.

쇼핑센터의 엘리베이터 배치도 같은 목적입니다. 독자 여러분은 백화점 엘리베이터를 몇 번이나 타보셨나요? 자주 가는 백화점이라면, 몇 층에 어떤 상품이 진열되어 있는지 알고 있어서, 엘리베이터를 타고 목적하는 층으로 바로 올라가면 아주 편리합니다. 그럼에도 불구하고 독자 여러분은 보통 에스컬레이터를 타고 아래층부터 차례대로 올라갑니다. 그 이유는 출입구로부터 에스컬레이터는 가까이 있고, 엘리베이터는 구석이나 멀리 있기 때문이지요. 사실 엘리베이터는 꼭꼭 숨겨놓은 셈입니다. 고객이 엘리베이터를 타고 가려는 층으로 바로 올라가게 되면, 다른 층의 쇼핑 정보를 못 보게 되기 때문입니다. 에

스컬레이터를 타도록 해서 각층 상품에 대한 구매 욕구를 자극하겠다는 의도입니다.

그 밖에도 각 층의 판매 상품은 높은 층으로 갈수록 계획 구매 성격이 강한 제품을 진열합니다. 침구, 가전제품, 가구, 그릇과 같은 생활필수품은 그 제품을 사려고 쇼핑센터에 가는 상품입니다. 때문에 높은 층에 진열합니다. 고객이 1층부터 목적 층에 도착하기까지 각 층을 오르는 동안 충동구매 성격의 제품으로 고객을 유혹하겠다는 의지입니다. 어느 쇼핑센터든 남성복은 여성복보다 높은 층에서 판매하는 것은 남성복이 여성복보다 계획구매 성격이 강하기 때문입니다. 구석에 있든 높은 층에 있든 꼭 사러가는 상품이라는 의미입니다.

독자 가운데 물건을 파는 상점을 운영하신다면, 지금 상품진열 상황을 파악해 보아야 할 것입니다. 판매하는 상품 가운데 고객이 계획적으로 구매하는 것과 충동적으로 구매하는 것을 먼저 구분합니다. 그리고 계획적으로 구매하는 성격이 강한 상품은 상점 가장 안쪽에, 충동적으로 구매하는 상품은 출입구와 고객이 지나가는 길목에 진열하십시오! 상점에 방문하는 손님 수가 이전과 같더라도 매출은 분명 신장될 것입니다.

〈그림 39〉 "화장실은 돌아가시오!"

"백화점에서 엘리베이터를 쉽게 찾을 수 없습니다."

"화장실도 마찬가지지요."

이것들을 찾아 헤매라는 의미이고, 그동안에 구매 욕구를 자극하려는 마케팅 전략이다.

달콤하고 고소한 과자의
인공색소는 안전한가?

과자의 달콤함과 고소한 맛을 싫어하는 사람은 거의 없습니다. 봉지에 손을 한 번 넣으면 손을 떼기가 어렵습니다. 그런데 달콤한 색깔로 쇼핑센터 길목을 지키고 있는 과자의 고소한 유혹을 이겨내야 하는 이유가 있습니다. 우선 식품첨가물 때문입니다. 첨가물에는 색소, 감미료, 방부제, 향신료 등이 있는데, 우리나라 식품위생법에서 첨가물로 지정한 것만도 수백 종에 달합니다.

첨가물 가운데 우리 눈에 맛있어 보이는 과자의 색깔은 색소로 조절합니다. 색소는 자연 재료에서 얻은 것도 있지만, 화학적 합성으로부터 얻은 것이 훨씬 많습니다. 무기색소, 유기성분과 금속성분의 혼합물인 레이크 안료, 합성 콜타르 물질 등을 사용하여 색깔을 냅니다. 합성색소의 유해 가능성에 대해서는 오래전부터 끊임없이 논란이 제기되어 왔지요. 인공색소에 따라서 이전에는 인체에 해가 없다던 것이 최근 실험에서는 유해하다는 연구결과 발표도 찾아 볼 수 있습니다.

대표적인 색소가 적색 2호입니다. 미국식품의약품국[FDA]에서

는 1950년에 적색 2호가 인체에 해가 없다고 발표했습니다. 그 후 미국과 소련이 동물실험 결과, 암 종양을 유발하는 물질로 판명되어서 1970년부터 적색 2호 사용을 금지하고 있습니다. 대신 적색 40호가 쓰였지만, 이것도 캐나다, 영국을 비롯한 서유럽에서는 법적으로 사용을 금지하고 있습니다. 황색 5호 타르타진 또한 인체에 유해하다고 판정한 색소입니다. 이러한 물질들이 몸속에 쌓이면, 분노조절 능력 저하나 폭력적 성향이 강해지고, 아토피 피부병의 원인이 된다는 의견도 있습니다.

일반적으로 식품첨가물이 체내에 들어가면, 50~80%는 호흡기나 배설기관을 통해 배출되지만, 나머지는 몸속에 축적된다는 사실에 주목해야 합니다. 더구나 과자 한 종류만 먹는 것이 아니라, 다른 과자나 다른 식품을 먹으면서 다른 첨가물이 몸에 들어간다는 사실입니다. 어떤 식품의 첨가물이 안전하다고 해도, 몸속에 축적된 다른 첨가물이나 다른 식품첨가물과 몸속에서 반응하게 되면, 그것이 인체에 안전한지는 사실 누구도 확신할 수가 없기 때문이지요.

다음으로 나트륨과 설탕의 양에도 문제가 있습니다. 나트륨과 당분의 과다 섭취는 곧 체중 증가의 원인이 됩니다. 모든 과자 포장지에는 열량이 표기되어 있는데, 사실은 거기에 함정이

있습니다. 봉지에 적혀있는 열량은 1봉지 전체 열량이 아닌 것이 대부분입니다. 보통 전체 중량의 1/2, 1/3 중량당 열량이 표기되어있습니다. 즉, 1봉지를 2, 3회 나누어 먹는 기준입니다. 저자가 확인한 어떤 과자는 6.5회에 걸쳐 나누어 먹도록 표기된 것도 있습니다. 과자는 뜯어놓았다 먹으면 식감과 맛이 없어지는데, 이걸 일주일 동안 나누어서 먹는 사람이 어디 있습니까? 그러니 만약 먹더라도 내용물 전체 열량이 얼마나 되는지, 몸에 축적되어 다른 색소 성분과 반응하여 인체에 미칠 영향을 염두에 두고 과자의 유혹을 이겨 내야 합니다.

색채는 주인공을
돋보이게 하는 것이다

결혼식 하객 패션은 예의를 갖추어야 합니다. 결혼식의 주인공인 신랑, 신부보다 더 화려해 보이는 코디는 자칫 예의에 어긋날 수 있기 때문입니다. 특히, 하얀색은 신부의 색이므로 자제해야하며, 만약 하얀색을 입더라도 다른 색과 코디해서 입어야합니다. 즉, 하얀 드레스를 입은 신부가 돋보이게 배려하는 것

이 예의인 것이죠. 마찬가지로 여러분의 패션이나 집안의 인테리어 색채 역시, 여러분과 가족이 돋보여야 합니다. 혹여 경제적으로 여유가 있더라도 색채의 화려함으로 품질을 높이려하기보다는, 재료와 형태, 그리고 독창성으로 그 가치를 높여야 합니다.

어떤 제품을 판매하는 상점의 색채 계획도 판매하는 상품이 돋보여야 합니다. 즉, 인테리어 디자인 기획 단계에서 취급할 상품의 색채 경향을 파악하고, 매장은 이 상품의 가치가 잘 들어날 수 있도록 순전히 배경으로서 역할을 고려해야 합니다. 유명브랜드 스포츠 의류점들의 인테리어 색채가 하얀색, 검정, 회색 중에 하나인 이유는 밝고, 짙은 운동복을 강조하기 위함입니다. 다양한 브랜드 상품을 판매하는 고급백화점이나 쇼핑센터일지라도 인테리어 색채가 무채색 계열인 이유도 인테리어는 배경이 되고, 상품이 부각되어야하기 때문입니다.

독자 여러분은 지금 어떤 일을 하고 계신가요? 상점을 운영하고 계신다면, 판매하는 상품이 돋보이나요? 혹시 상점 인테리어가 돋보이는 건 아닌가요? 서비스를 판매하신다면, 서비스를 받고 있는 고객이 돋보이는 사업장인가요? 지금 사업장의 색채를 점검해 보아야겠습니다.

〈그림 40〉 색채는 주인공을 돋보이게 하는 것이다.

상점의 주인공은 고객이 아니라, 판매하는 상품이어야 한다.

쇼핑센터 마케팅 전략에는 색채가 있다

네 번째 토크 4

이성을 유혹하는 색채

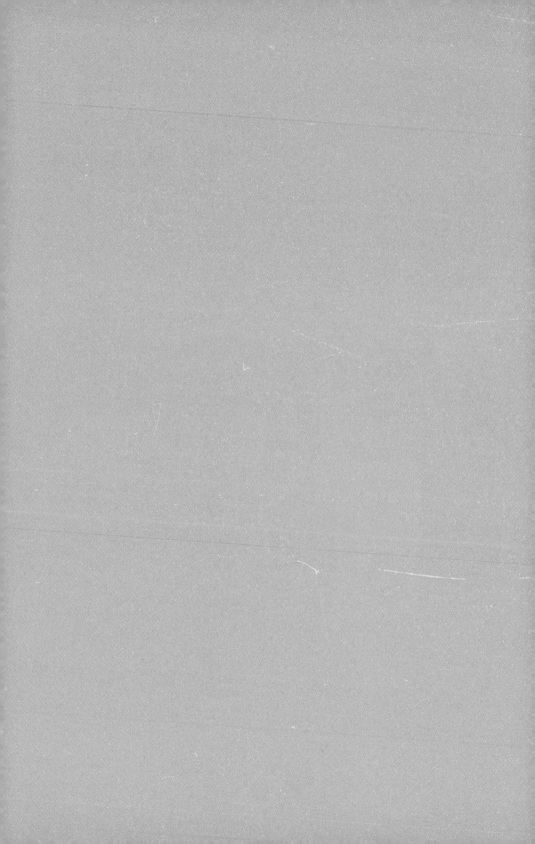

키스를 부르는 색이 있다

키스를 부르는
립스틱은 실제로 있다

남녀를 불문하고 어떤 집단이든 구성원들은 이성에게 관심받기 위해 부단히 노력하고 경쟁합니다. 때로는 경쟁 과정에서 목숨을 걸기도 하지요. 성적인 매력은 예쁘고 잘생긴 자체만은 아니어서, 선천적으로 타고나는 부분도 있지만, 후천적 관리에 의해서 얻을 수 있는 것이 훨씬 많은 것도 사실입니다. 따라서 타고난 그대로의 모습에 머물지 말고, 이성에게 자신만의 내적, 외적 매력을 발산할 수 있도록 내공을 키워야 합니다. 성적 매력을 갖춘다면, 자신감 넘치는 삶을 살아가는 데 힘이 될 수 있기 때문입니다.

<그림 41> 빨간색은 사랑을 어필한다.

성적 매력은 외모를 비롯해서 풍기는 외적·내적 이미지, 향기, 행동이나 말투로 더 할 수 있습니다. 성적 매력은 상황이나 장소에 따라서 달라지기도 합니다. 이것을 높이기 위해 18세기 로코코 시대 남성들은 섹시한 가발을 쓰거나 화장을 했고, 여성들은 미용 목욕을 하거나, 향수 구입에 많은 돈을 지출하기도 하였다고 합니다. 또한, 성적 매력은 색깔로도 어필이 가능해서, 오래전부터 메이크업이나 패션 색채에 많은 관심을 가졌습니다.

성적 매력을 어필하는 색채는 빨간색 계통인데, 이는 립스틱의 역사에서 찾아볼 수 있습니다. 남녀가 입술을 맞대는 키스는 동서양을 막론하고 오래전부터 사랑의 표현이었습니다. 입술에 바르는 립스틱은 클레오파트라가 입술에 부처꽃과 헤나henna에서 추출한 붉은 물감을 칠한 것이 최초의 기록입니다. 우리나라는 예로부터 볼과 이마에 붉은 연지곤지를 찍고, 입술에는 붉은색 화장을 하다가, 1910년대 초반 본격적으로 서양 립스틱이 등장했습니다. 당시에는 립스틱을 '구찌 베니'나 '베니'라고 불렀는데 구찌くち는 일본어로 입, 베니べに는 빨간색을 지칭하는 말입니다. 립스틱을 '루즈'라고 부르기도 하는데 프랑스어의 후즈rouge 즉, 빨간색에서 온 말입니다.

빨간색은 에너지나 열정, 맹렬과 투쟁, 위험, 용기, 정력, 성욕

키스를 부르는 색이 있다

등이 연상되는 색입니다. 실제로 사람이 붉은색을 보면, 심장 박동이 빨라지고 혈압이 상승하며, 자극성이 강해서 신경을 긴장시키는 색입니다. 또한 부끄러움을 타거나 의지력 없는 사람에게 자신감을 주는 색이지요. 마찬가지로 이성과의 관계에서 빨간색 계열은 성적 본능을 자극하고, 열정적으로 다가갈 수 있는 용기를 주는 색입니다.

빨간색 계열이라 함은 단순히 빨강만을 의미하는 것은 아닙니다. 빨강과 인접한 자주색purple과 주황색orange도 빨간색 계열입니다. 또한 이 색들의 밝기에 따라서도 빨간색은 수없이 구분할 수 있습니다. 이 빨간색들 간의 차이는 별로 없는 것처럼 보이지만 실제 느껴지는 차이는 큽니다. 예를 들어, 〈그림 42〉의 두 입술 색은 모두 빨간색 계열입니다. 하지만, 위쪽은 빨간색이고 아래쪽은 자주색에 하얀색이 좀 더 많이 들어간 분홍색 pink입니다. 같은 사람이지만, 입술 색깔에 따라 다른 이미지로 연출되는 것을 알 수 있습니다.

빨간색이 짙든지 밝든지 모두 사랑을 어필합니다만, 위쪽의 짙은 빨강은 좀 더 육체적이고 관능적인 이미지, 아래쪽의 밝은 빨강은 순수하고 청순한 이미지가 강합니다. 독자 여러분은 현재 진행 중인 사랑 단계에 따라 빨간색을 구분할 수 있기 바

<그림 42> 빨간색에 따라 어필하는 사랑 이미지는 다르다.

랍니다. 여성 독자라면 사랑이 싹트는 초기 단계에는 밝은 빨간색 계열로 풋풋한 여성미를 강조하고, 사랑이 무르익을수록 농도를 높여서 짙은 빨간색으로 여성의 섹시미를 어필할 수 있습니다. 즉, 남자친구나 남편에게 립스틱의 색깔만으로도 시기 적절한 성적 매력을 어필할 수 있습니다. 말로 하기엔 쑥스러운 표현이 가능한 것이지요.

키스는 입술과 혀, 입 속 점막의 수많은 감각 신경이 접촉하게 되는데, 이때 옥시토신이 분비됩니다. 이 옥시토신은 정신건강과 면역력을 높여주는 호르몬입니다. 즉, 스트레스를 해소하여 몸과 마음의 면역을 강화시켜주고, 활력 증강, 자율신경 조정, 기억력 활성화, 그리고 불안감과 공포감을 줄이고, 행복한 기분이 들게 하는 호르몬입니다. 부부나 커플 사이에는 친근감과 애정이 깊어지고, 사회생활 속에서 친화력을 증진시켜주는 호르몬이지요.

독자 여러분! 키스를 부르는 색채마술에 도움을 받아서, 건강하고 행복한 삶을 영위하시기 바랍니다. 패션으로, 립스틱으로, 그리고 속옷으로 이성의 본능을 자극하시기 바랍니다! 여러분의 커플은 당신의 색채마술에 반드시 빠지게 될 겁니다. 남성 독자 여러분! 혹시, 아내의 립스틱 색깔이 바뀌었다면, 이

것이 무슨 의미인지를 바로 알아차리는 센스를 갖기 바랍니다. 여자친구, 혹은 아내의 패션 색깔이 점점 빨간색으로, 화려한 색으로 바뀌고 있다면, 당신의 사랑이 소홀하다는 의미임을 깨달아야 합니다. 구애의 몸짓임을 알아차리기 바랍니다. 아울러 다음 절에 소개하는 이성에게 호감을 주는 패션 색채에 대한 지적능력도 겸비하시기 바랍니다.

키스의 성지는
가로등 아래다!

사람이 살아가는 주제가 사랑이라고 해도 틀린 말은 아닙니다. 사랑은 인류의 역사와 함께 해왔습니다. 그런데 오늘날 사랑 표현은 매우 대담하고 적극적입니다. 훤한 대낮 길가에서, 버스정류장에서, 그리고 에스컬레이터에서도 남들이 보든 말든 애정 표현을 합니다. 오히려 의식적으로 자신들의 사랑을 보여주려는 것처럼 느껴지기도 합니다. 그런데 키스의 성지는 따로 있습니다. 그곳은 바로 어두운 골목길 가로등 아래입니다. 드라마나 영화에서 사랑을 확인하는 명장면으로 자주 등장하는 곳

〈그림 43〉 가로등 아래는 키스의 성지이다.

가로등 빛은 오직 둘 만의 작은 우주를 만든다. 그리고 수은등 아래서는 여성의 얼굴이 창백하게 보여서 남성의 보호본능을 자극한다.

이기도 합니다.

　예로부터 가로등 아래가 키스의 성지가 될 수밖에 없는 이유가 있습니다. 어두운 골목길을 걸어 여자 친구 집에 도착할 즈음 가로등을 만나게 되면, 그동안 어두워서 잘 보이지 않았던 연인의 얼굴을 자세히 볼 수 있는 곳입니다. 더구나 가로등 아래는 그 누구도 없는 둘만의 세상이 만들어집니다. 왜냐하면 가로등이 비추고 있는 곳 외에, 그곳을 벗어난 데는 어두워서 아무것도 보이지 않기 때문이지요. 밝은 지하철 안에서 어두운 창밖의 터널이 보이지 않는 것과 같은 이치입니다. 가로등 불빛이 만든 둘만 있는 작은 우주인 셈이죠.

　가로등 아래가 키스의 성지가 될 수밖에 없는 또 다른 이유는 가로등 불빛입니다. 우리가 보는 세상의 모든 색은 빛이 반사되서 만드는 것인데, 가로등 아래서 보는 것과 태양광 아래서 보는 색은 상당한 차이가 있습니다. 최근 대로변 가로등을 LED등으로 많이 교체하고 있지만, 골목길은 아직 수은등이나 나트륨등을 많이 사용하고 있는데, 이 등은 일반적인 등 아래서 보는 색보다 붉은 색은 약하고 푸르게 보이는 특징이 있습니다. 그러다보니 사람의 얼굴이 핏기 없이 창백해 보일 수밖에 없지요. 따라서 헤어져야 하는 아쉬움과 함께 남성으로 하여금 '여자 친

키스를 부르는 색이 있다

구를 내가 책임져야 한다'는 보호본능을 자극하는 것입니다. 머 잖아 좁은 골목길 가로등까지 LED등으로 바뀔 텐데, 이런 낭만 적인 성지도 사라질 것 같아 아쉬움이 남습니다.

사실 요즘 도시의 밤거리는 예전 가로등 밑과 같은 무드있 는 장소를 찾아보기 힘듭니다. 한밤에도 거의 대낮같이 밝아서 안전한 도시를 만드는 면에서는 상당한 성과가 있는 것은 사실 이지만, 우리 몸과 마음 한켠을 감출 여지가 전혀 없어서 많이 아쉽습니다. 그러나 공원의 가로등 아래는 예전만은 못해도 큰 도로보다 어둑어둑해서 분위기를 잡을만합니다. 공원의 동식 물에게 밤의 휴식을 선물하려는 조경 전문가의 배려이지요. 독 자 여러분! 혹시 요즘 애인의 애정이 식은 것 같나요? 부부관계 가 데면데면하신가요? 연애하던 시절이 그리우신가요? 그렇다 면 다음 데이트 장소는 나지막한 수은등이 걸려있는 가까운 공 원 벤치를 적극 추천합니다. 그곳에서 가라앉아 있는 독자 여 러분의 여성성과 남성성을 다시 확인할 수 있을 것입니다.

패션 색채로 나를 어필하라!

경쟁사회에서 패션 코디는
인생을 가꾸는 것이다

'정말 남성들은 여성의 얼굴이 예쁘면 다 용서할까요?' '남성들은 여성을 볼 때, 정말 얼굴만 볼까요?' 저자 역시 왕성한 젊은 시기를 보낸 경험자로서 모든 남성이 그렇지 않습니다. 이성적인 생각을 하는 남성이라면 눈과 머리가 그렇게 단순하지 않습니다. 물론 일부 남성들 중에는 죽기 살기로 연애를 하다가 6개월도 못 되서 헤어지기도 합니다. '이 사람 아니면 절대 결혼하지 않겠다'던 사람이 신혼여행 가서 원수가 되어 다른 비행기를 타고 온 친구도 있습니다. 이 친구 10여년 만에 만났는데, '친구야! 너는 아직도 그 여자랑 살고 있냐?'고 안부를 묻네요.

얼굴만 보는 이 친구가 15년 전에 세 번째 여자와 살았으니까, 그간의 전적으로 보면 지금쯤 여섯 번째 여자와 살고 있을 지도 모릅니다. 이 사람 인생 참 힘겹게 느껴지지 않나요?

요즘 젊은이들 가운데도 간혹 한 치 앞도 안 보는 분들이 있지요. 이성의 겉모습만 보고 사랑에 빠지기도 합니다. 세상에 반은 여자이고, 나머지 반은 남자인데 말입니다. 만나고, 선택할 수 있는 이성은 수없이 많은데, 겉모습만 예쁘다거나, 잘생겼다고 그걸 사랑이라고 단정한단 말입니까? 물론 차창 밖 예쁜 여자, 잘생긴 남자에게 눈길이 꽂히는 건 남녀를 불문하고 당연한 겁니다. 인간의 잠재된 본능이기 때문이지요.

일상생활 속에서 진짜 매력적인 이성異姓은 이런 사람입니다. 도서관에서 공부에 몰입하고 있는 캐주얼한 학생, 만원 지하철에서 책에 빠져 있는 포멀formal한 스타일의 직장인, 자신만만하게 피티PT(presentation)하고 있는 패션 감각이 뛰어난 직원, 허리 곧게 펴고 경쾌하게 출퇴근하는 사람, 그리고 파티와 모임의 성격과 예의에 따라 드레스코드를 잘 맞춰 입은 사람들은 이성의 눈길을 사로잡습니다. 여기서 눈길을 사로잡는 건, 차창 밖 예쁘고 멋진 여자나 남자와는 다른 사람입니다. 차창 밖 이성은 외모만으로 판단한 생물본능이라면, 후자 이성은 상황과

〈그림 44〉 차창 밖의 이성을 보는 건 왜일까?

멋진 이성에게 곁눈질을 하는 건, 인간의 본능이다.

외모, 그리고 자기관리가 결합된 복합적인 매력을 갖춘 사람에 대한 이성적理性的인 끌림입니다.

그렇습니다. 이성으로서 매력은 장소와 상황에 어울리는 그 사람의 스타일에서 비롯됩니다. 겉모습이 단순히 예쁘고, 잘 생긴 것과는 차이가 있습니다. 스타일은 어떤 일이 일어나고 있는 장소의 성격과 상황이 어우러져야 합니다. 도서관이라는 지식의 숲에서 자신의 전공 서적에 집중해 있는 캐주얼한 패션 스타일 학생, 만원 지하철 출근길에서도 지적욕구를 채우고 있는 정장을 입은 직장인, 지성미와 자신감, 그리고 패션 감각까지 갖춘 전문가, 매너와 격식에 따라 드레스코드를 갖추고 파티에 참석한 사람은 이성으로서 매력적입니다. 그러나 장소와 상황에 따라 매력적인 스타일링은 아무나 할 수 있는 건 아닙니다. 패션에 대한 기본적인 지식을 갖고, 감각을 키우려 노력하는 사람만 가능한 일입니다.

사회를 이끌어가는 현명한 사람은 끝없이 변하고 있는 시대적 트렌드에 맞추어 자기 겉모습을 코디네이트Coordinate합니다. 패션, 헤어, 액세서리, 구두 등을 시대와 사회 환경에 맞게 코디하는 것은 자신의 정체성을 알리는 감각이며, 경쟁사회를 살아가는 사람으로서 기본적인 감각입니다. 이렇게 겉으로 보이는

〈그림 45〉 이성으로서 매력은 무엇으로 비롯되는가?

이성의 눈을 사로잡는 매력적인 이성은 장소와 상황에 어울리는 스타일이다.

패션 색채로 나를 어필하라!

자신의 정체성은 배우자와의 만남을 연결함은 물론, 기업 경영자나 상사로부터 업무 능력을 인정받는 데도 중요한 요건이 되기도 합니다. 따라서 겉모습을 관리하는 것은 곧 인생을 가꾸어가는 것입니다.

얼굴이나 몸매의 상하 좌우 비율이나, 키가 크고 작은 정도, 그리고 피부에 잡티가 있고 없고는 타고난 겉모습입니다. 관리에 의해서 일부 바뀔 수도 있지만, 선천적인 것이기 때문에 근본적으로 바꿀 수는 없지요. 그러나 외적인 부분을 관리할 수 있는 능력은 현대사회에서 매우 중요한 개인의 경쟁력이 되고 있습니다.

장소와 상황에 맞추어
패션 색채 스타일링을 하라!

옷의 스타일은 형태와 색, 그리고 질감에 의해서 결정됩니다. 그리고 스타일이 완성되기 위해서는 그 옷을 입을 장소와 상황에 적합해야 합니다. 장소와 상황에 잘 어울리는 스타일은 본인의 매력을 높여서 이성의 주목을 받을 뿐만 아니라, 능력을

갖춘 사람이라는 선입견을 주기도 하지요. 이에 패션 스타일링 요소 가운데 독자 여러분이 가장 어렵고 생소하게 생각하는 색채에 대해 상황별로 설명하겠습니다.

중요한 PT나 면접 보는 날의 색채 스타일링

사이토 가오루는 『옷이 인생을 바꾼다』에서 "일본 긴자의 호스티스는 검은 옷을 입으면 안 됩니다. 밝고 화려한 색 치마정장이 기본 옷차림입니다. 핑크색이나 주황색과 같이 화려한 색이 적당히 빈틈을 보이고, 환상을 주기 때문입니다"라고 직업의 성격과 패션 컬러의 관계를 설명하고 있습니다. 앞에서 빨간색 계열이 성적 매력을 준다고 설명한 것과 일맥상통하는 내용입니다. 그러면 이와 반대 상황인 중요한 피티나 면접 보는 날은 어떤 색채 스타일링이 좋을까요? 이 장소와 상황은 진지함과 단정함, 그리고 지적 이미지를 연출해야 하므로, 여기에 적합한 색채는 모노mono 톤입니다.

모노 톤이라 함은 무채색 계열을 의미합니다. 즉 하얀색, 회색, 검정색 계열로서 무늬가 없거나, 있더라도 잔잔한 무늬의 옷입니다. 하지만, 색의 기미가 거의 드러나지 않는다(채도가 낮은색)면, 어떤 색도 모노 톤에 포함할 수 있습니다. 이런 색깔 정장

〈그림 46〉 격식을 갖추어야 하는 자리의 색채 스타일링

모노 톤(회색, 검정)은 '진지함', '단정함', '능력 있음'. '신뢰감' 등이 연상되는 색채 스타일링이다.

은 지성, 사회성, 단정함, 그리고 신뢰감을 연출합니다. 따라서 모노 톤 패션 스타일링으로 격식을 갖추거나 진지한 상황이 전개될 곳에 참석한다면, 상황들도 유리하게 전개될 것입니다.

정장 안에 하얀색이나 밝은 하늘색, 밝은 핑크색 와이셔츠, 블라우스는 어두운 겉옷과 대비되어서 깨끗함과 신뢰감을 더해줍니다. 넥타이는 직선 스트라이프 패턴이 신장을 커보이게 하면서 지적인 이미지를 더해주지요. 구두와 양말은 바지 컬러와 유사한 색으로 코디합니다. 스타일의 완성은 눈에 드러나는 모든 요소에 의해서 완성되는 것이므로 이 외에도 헤어스타일, 가방, 액세서리에 이르기까지 세심하게 코디해야 합니다.

데이트하는 날의 색채 스타일링

데이트하는 날은 이성에게 예쁘고, 멋지게 보이기 위해 누구나 노력합니다. 여성이라면 여성스러움이 강조된 옷이 남성에게 호감을 줍니다. 선입견일 수 있겠으나, 바지보다는 치마가 좀 더 여성스러움을 연출합니다. 그리고 데이트는 함께 걷고, 카페에 마주앉아 차를 마실 파트너를 생각해야 합니다. 즉, 파트너 패션과 잘 어울려야 합니다. 평일 데이트인지, 주말 데이트인지도 구분해야 합니다. 만일 평일 퇴근길 데이트

171

〈그림 47〉 데이트하는 날의 색채 스타일링

얇고 하늘거리는 블라우스나 쇄골이 드러나는 흰 티셔츠 스타일링은 가냘프게 보인다.
진이나 면 소재 바지와 파스텔 톤 블루종으로 오피스 패션과 구분하라!

라면, 상대 의상이 정장일 수 있으므로 이것에 맞추는 센스도 필요하겠지요.

데이트 패션 스타일은 어떤 것이 좋을까요? 여성은 남성의 본능을 자극하는 스타일이 좋습니다. '가로등 아래 여성이 예쁘다'는 말과 같은 의미입니다. 수은등 아래 여성은 핏기 하나 없이 연약하게 보이기 때문이지요. 여성의 연약함은 남성의 보호 본능을 자극하는데, 이는 남성이 여성에게 사랑을 표현하는 방법 중 하나입니다. 그러면 어떤 스타일이 가냘프게 보일까요? 얇아 하늘거리며, 쇄골이 드러나는 밝은 색 블라우스나 티셔츠는 가냘프게 보입니다. 쇄골이 드러나는 것만으로도 체중이 5kg은 덜 나가 보입니다.

연애 초기라면 남성성과 여성성이 잘 드러나는 것이 바람직합니다. 검은색이나 회색이 단정한 이미지를 주지만, 사무적이고 딱딱한 인상을 줍니다. 그렇다고 2~3가지 색상의 화려한 스타일링은 지나치게 강한 이미지를 줄 수 있고, 반대로 가벼운 인상을 줄 수 있습니다. 여성의 정숙함과 단정한 느낌을 주면서도 여성스러움이 돋보이는 색채는 밝고 짙은 파란색 계열입니다. 남성의 데이트 패션은 근무복과 구분해야 합니다. 예전에는 '안정된 직업을 갖추었는지?' '경제활동을 성실하게 잘 하는

지?'가 매력적인 남성의 기준이던 시대가 있었습니다. 그때는 데이트 패션과 오피스 패션을 구분하지 않아도 문제가 없었던 것이지요. 하지만, 요즘은 '여유와 낭만, 그리고 문화와 예술적 감각이 있는지?'가 남성의 매력을 판단하는 중요한 기준이 되기 때문입니다.

상하의를 같은 색채로 통일한 정장 즉, 오피스 패션은 남성의 점잖음과 진지한 이미지가 연출됩니다. 반면에 상하의 색을 분명하게 구분하면, 캐주얼한 색채 스타일링이 연출됩니다. 진jean이나 면 소재 바지와 파스텔 톤 재킷이나 블루종blouson,* 그리고 정장 구두가 아닌 스니커즈sneakers*를 신으면, 여유와 낭만, 그리고 예술적 느낌이 연출됩니다. 만일 주중 퇴근길에 데이트를 할 예정이라면, 퇴근 후 데이트 패션을 염두 하면서 출근 복장을 챙겨야 합니다. 타이를 풀고 셔츠 단추 하나 열어서 여유로운 느낌을 줄 수 있는지를 미리 코디해보는 것이 좋겠지요.

* 미군의 활동복에서 유래된 점퍼 스타일의 간편복 상의를 칭함. 엉덩이에 닿을 정도의 길이에 아랫단과 소매에 고무줄이나 밴드를 넣은 것으로, 보통 간편하게 입고 벗을 수 있도록 지퍼를 다는 것이 일반적임.

* 헨리 넬슨 맥킨니(Henry Nelson McKinney)라는 광고 대행사에 의해 만들어졌는데, 스니커즈, 즉 '살금살금 걷는 사람'이라는 의미의 이 이름은 신발 바닥이 고무로 되어 있어서 걸어 다닐 때 소리가 나지 않는다는 것에 착안해서 만들어진 것임.

동성 또는 이성 친구 모임의 색채 스타일링

남성, 여성할 것 없이 어떤 모임에 참석하든 분위기에 어울

컬러 파워 토크

리는 패션 센스를 가져야 합니다. 때로는 패션 스타일이 분위기와 전혀 맞지 않아서 오히려 눈에 띄기도 합니다. 진지한 상가喪家 조문 자리에 화려한 색채의 캐주얼 복장이나, 흥겨운 클럽에 정장 차림은 분위기를 싸하게 가라앉힙니다. 그래서 출근 복장이 오늘 퇴근 후 모임의 성격에 어울리는지 고민하면서 스타일링해야 합니다. 아울러 모임에 이성이 함께 하는지, 남자만 혹은 여자만 모이는지, 어떤 장소와 분위기인지, 어떤 목적이 있는지 등을 고려해야 합니다.

참석자가 동성인지 이성인지는 왜 구분해야 할까요? 이건 남녀의 심리가 다르기 때문입니다. 남녀가 함께 모이는 모임에서 남성은 여성을 의식할 뿐, 다른 남성을 거의 의식하지 않습니다. 그리고 참석자 중에 가장 마음에 드는 여성을 의식하면서 말과 행동을 하고, 그녀의 대화와 움직임에 주목합니다. 하지만, 여성은 남성과 반대로 동성의 다른 여성을 의식하고 관찰합니다. 이런 남녀의 심리 차이를 고려해서 스타일링 해야 합니다.

그럼 동성 모임은 어떤 스타일이 좋을까요? 어느 모임에서든 지나치게 주목을 받는 것도 부담스럽지만, 그렇다고 누구에게도 전혀 관심을 받지 못하는 것 역시 속상할 수 있습니다. 주

패션 색채로 나를 어필하라!

〈그림 48〉동성 친구 모임의 색채 스타일링

동성 친구 모임의 패션은 수수한 컬러 스타일이 오히려 광채가 난다.

목을 전혀 받지 못한다는 것은 모임에서 자신의 존재감이 없다는 의미니까요. 하지만 화려한 컬러나 과감한 디자인 스타일로 시선을 받으려고 하는 것도 잘못된 판단입니다. 이런 패션 스타일은 오히려 비난의 도마에 오를 가능성이 더 높습니다. 따라서 동성 모임의 패션은 남녀 모두 수수한 색채의 수수한 스타일이 좋습니다. 눈에 띄지는 않지만, 옷이 사람의 배경이 되어서 자신의 존재감을 은근히 높이는 것이 바람직합니다.

그럼 혼성 모임은 어떤 패션 스타일이 좋을까요? 물론 남녀 모두 본능적으로 존재감을 보이려고 노력합니다. 그러나 지나치면 평범함만 못할 수 있습니다. 모임에는 동성의 친구들이 함께 있기 때문이지요. 주목을 받는 과감한 컬러나 디자인, 명품으로 치장하는 화려함은 동성 친구들의 집중 포화의 대상이 될 수 있습니다. 따라서 여자는 여성스러움, 남자는 남성스러움이 강조되는 무난한 색채, 무난한 스타일을 권장합니다.

흐리고 비오는 날의 색채 스타일링

비오는 날과 강수일수는 약간의 차이가 있습니다. 강수일수는 비를 포함해 눈, 진눈깨비, 안개비 등이 0.1mm 이상 내린 날의 합입니다. 그럼 우리나라 연年 평균 강수일수는 어느 정도일

〈그림 49〉 이성 친구 모임의 색채 스타일링

이성 친구 모임의 패션은 여성스러움, 남성스러움이 강조된 색채 스타일링이 무난하다.

까요? 포항이 최저로 98일이며, 제주가 139일로 최고입니다. 독자 여러분이 어디에 살고 있든 눈 오는 날을 빼더라도 1년의 약 1/3은 비나 진눈깨비가 온다는 통계입니다. 신체는 기상변화에 대응하여 최상의 상태를 유지하기 위해서 스스로 컨디션을 조절하는데, 햇빛이 감소하면 우리 몸의 멜라토닌* 호르몬 분비가 감소합니다. 이 호르몬은 생체의 리듬을 조절하기 때문에 멜라토닌 분비가 감소하면 무기력감이나 우울감이 오고, 기분이 다운되며, 밤에 잠도 잘 안 오게 됩니다.

* 이 호르몬은 1958년 예일대학교의 에어런 B. 러너연구팀이 발견함. 멜라토닌은 낮보다 밤에 많이 생성되어서 일몰 이후 졸음이 오고, 새벽이 오면 생성이 멈추어 잠에서 깨어나게 함.

강수로 인해서 1년에 100일이나 우울해질 수밖에 없다면, 이런 날을 잘 관리하는 것도 인생을 행복하게 살아가는 비결입니다. 사실 심리적 업up 또는 다운down 상태는 직장에서 업무 능률은 물론, 연애에 대한 감정, 가정의 단란 등에도 많은 영향을 미쳐서, 삶의 전반적인 질까지 영향을 미칠 수밖에 없습니다. 장마철인 6~7월 전국 강수일수는 월평균 10~17일 정도이고, 특히 장마전선이 한강 유역에 정체하는 중서부 지방의 7월 강수일수는 17일 정도나 됩니다. 따라서 이런 날 패션은 가라앉은 기분을 업up시키는 색채 스타일링이 필요합니다.

흐리고 비가 오는 날 활기를 올려주는 색채는 원색에 가까운

패션 색채로 나를 어필하라!

주황색, 노란색, 초록색, 빨간색 계열입니다. 만일, 옷이 젖고 더 럽혀질 수 있다고 어두운 컬러로 코디하면, 다운된 기분이 더 가라앉겠지요. 강수일이 1/3이나 되는 우리나라 기후 특성을 생각하지 않은 패션은 인생의 1/3을 심리적으로 다운시키는 것입니다. 남성이라면, 평상시 입는 어두운 색 정장보다는 밝은 색과 어두운 색으로 상의와 하의를 구분하거나, 화려한 색깔 셔츠, 넥타이, 액세서리 등으로 코디하여서 가라앉은 마음을 끌어올릴 필요가 있습니다.

비오는 날은 우산을 들어도 긴 하의는 비에 젖게 되므로, 길이가 짧은 스커트나 팬츠로 발랄한 스타일이 바람직합니다. 대신에 밝고 화사한 컬러 상의를 겹쳐 입으면, 상황에 따라 벗을 수 있고 보온효과도 얻을 수 있습니다. 만약에 긴 바지로 코디를 한다면 9부나 7부 바지를 입되, 어두운 색채여야 젖어도 티가 나지 않겠죠. 이때 하의가 어두운 색채이기 때문에 상의는 밝고 화사하게 코디하는 것이 좋습니다. 비오는 날은 속옷도 신경을 써야 합니다. 여름옷은 소재가 얇아서 젖으면 금방 속옷이 비칠 염려가 있으므로 겉옷과 비슷한 색이 좋겠지요. 아울러 패션 소품에도 신경을 써야 하는데, 비오는 날은 구두보다 레인부츠나 젤리슈즈를 신고, 원색의 화려한 레인코트, 우

〈그림 50〉 흐리고 비오는 날의 색채 스타일링

화사한 원색 컬러는 직장과 사업, 그리고 연애까지 활기를 불어넣는다.

패션 색채로 나를 어필하라!

산, 모자 등을 코디하면, 우울한 기분을 한층 올릴 수 있을 것입니다.

결혼이 좀 늦은 분들의 데이트 색채 스타일링

유교적인 결혼관이 강했던 과거에는 이혼과 재혼이 흔치 않았지만, 요즈음은 흔하기도 하고 흉도 아닙니다. 통계청에 따르면, 2018년 한해 혼인 건수는 25만 7천 6백 건인데, 그 가운데 남성 또는 여성 중에 한명 이상이 재혼인 경우가 2만 6천 1백 건으로 10.2%를 차지하는 현황입니다. 같은 해, 이혼 건수는 10만 8천 7백 건으로 혼인 건수의 약 42%에 달하는 비율입니다. 이혼과 재혼 건수가 꽤 많은 결과를 찾아 볼 수 있습니다. 또한, 취업과 내 집 마련이 어려운 시대다보니 결혼이 좀 늦은 분들도 상당 수 있습니다. 이혼한 분이나 결혼이 좀 늦은 분이나 이성에게 자신의 매력을 적극적으로 어필하여 매력적인 사람으로 보이고 싶은 건 누구나 마찬가지입니다.

나이가 좀 있는 분들이 이성에게 어필하는 패션 색채 스타일링은 젊은 사람들과 구분되어야 합니다. 앞에서 '검정은 깔끔하지만 사무적이고 무거운 인상을 준다'고 했지만, 이는 젊은 계층에 해당됩니다. 나이가 좀 든 여성이라면 화려한 색깔보다는

<그림 51> 결혼이 좀 늦은 분들의 색채 스타일링

여성의 검은색 패션은 화려함을 억누르고 있는 성적매력이 배어 나온다. 남성의 블랙 재킷과 흰 셔츠는 깔끔하고, 경제적 능력이 엿보인다.

183

검정 계열의 무거운 컬러가 바람직합니다. 사실 검정은 상복이 주는 외로움과 슬픈 이미지를 주는 것이 사실입니다만, 한편으로는 여성의 화려함을 억누르고 있는 성적 매력을 어필합니다. 예를 들어 검은색 원피스나, 부드럽게 하늘거리는 흰 블라우스 위에 걸친 검은색 재킷, 그리고 귀부인들이 입었던 고전적 느낌의 검은 드레스는 은근한 섹시미가 느껴집니다.

남성도 여성과 마찬가지로 검은색이 중후한 성적 매력을 어필합니다. 더구나 고급스러운 검은색 패션은 피부를 젊어 보이게 합니다. 검은색 재킷은 잡티와 주름이 생겨 늙어 보이는 얼굴과 대비되어서 훨씬 희고 젊은이로 연출하는 것이지요. 거기에 흰 셔츠를 코디하면, 깔끔한 남성 이미지가 연출됩니다. 또한, 검정색은 비즈니스맨 이미지를 주는 컬러이므로, 경제적 능력도 갖추고 있다는 느낌을 연출할 수 있습니다.

파티의 색채 스타일링

식당의 고객들을 보면, 그 수준을 알 수 있습니다. 꽤 수준 높은 식당이라고 생각했는데, 운동복이나 집에서 편안하게 입는 평상복 차림의 손님들을 보게 되면 식당의 수준이 떨어져 보이기도 합니다. 별거 아닌 것 같지만, 혼자 사는 사회가 아니어서

어떤 장소든 패션 예의가 있다는 것을 기억해야하는 시대입니다. 이런 사실을 잘 알고 있으면서도 파티와 같은 격식을 갖춘 모임에 초대받게 되면, 어떤 옷을 입어야 할지 고민을 하곤 합니다. 파티는 오랜 친구들과 부담 없이 즐기는 칵테일파티부터 소중한 사람들과 감사한 마음을 나누는 격식 있는 디너파티까지 다양할 수 있습니다.

가벼운 파티라도 캐주얼한 패션은 예의에 벗어납니다. 파티의 성격에 따라 여성스럽고 남성스럽게 격식을 갖추어 스타일링하여야 하는데, 남성이라면 무채색 계열 정장에 다소 화려한 색채의 넥타이나 스카프, 셔츠, 그리고 액세서리로 파티 성격을 스타일링하면서, 자신만의 멋을 어필하는 것이 바람직합니다. 그러나 여성은 파티의 성격에 따라 좀 더 구분이 필요합니다. 화려하고 고급스런 파티라면, 빨강이나 검정 미니드레스로 고급스러움과 중후한 아름다움을 강조할 수 있겠고, 클럽이나 칵테일파티와 같이 젊은 파티는 섹시미를 드러내는 시스루see through(비쳐 보이는 옷) 패션도 도전해 볼만합니다.

〈그림 52〉 고급스런 파티의 색채 스타일링

블랙 혹은 회색 정장 슈트는 화려한 파티분위기와 어울린다.
검정이나 빨간색 미니드레스 원피스는 고급스러움과 중후한 여성의 아름다움을 연출한다.

집에서 입는 옷의 색채 스타일링

현대인은 남녀노소를 막론하고 치열하게 살아갑니다. 직장이나 학교에서 긴장의 끈을 놓지 못하고 최선의 노력을 경주해야만 합니다. 그래서 집은 전쟁터와 같은 사회로부터 잠시 휴전하는 피난처입니다. 몸과 마음이 가장 편안해야 하는 곳이 집이기 때문에 입는 옷도 편안해야 합니다. 하지만 휴식을 하는 곳이라고 해서 365일 내내 펑퍼짐한 고무줄 바지와 늘어난 티셔츠만 입어야 하는 것은 아닙니다. 왜냐하면 가장 멋있는 사람으로 보아 줄 가족이 보고 있기 때문입니다.

보통 우리는 출근복, 데이트 복, 운동복, 그리고 등산복의 경우는 스타일, 기능, 색채까지 계절은 물론, 상황에 맞는지 고민하고 코디합니다. 그래서 가끔 입는 등산복이라면 몰라도, 어제 입었던 출근복을 오늘도 그대로 입지 않습니다. 사회 생활에서 남에게 보여주는 내 겉모습의 중요성을 잘 알고 있기 때문이지요. 즉, 자기 관리를 위해서 남의 눈을 의식하지 않을 수 없습니다. 이와 마찬가지로 집에서 입는 옷도 스타일링해야 합니다. 몸이 편안한 것은 넉넉한 스타일과 신축성이 좋은 옷감으로 얼마든지 가능합니다.

홈패션은 출근복이나 운동복과는 다르며, 외출복으로 입다

〈그림 53〉집에서 입는 패션 색채 스타일링

가장 멋진 사람으로 보아줄 가족이 보는 옷이다.
동네친구와 커피숍에서 만나도 괜찮은 패션 스타일링은 되어야 한다. 밝은 색은 나태해지는
마음을 절제하도록 도와준다.

가 지금은 입지 않는 옷이 홈패션으로 둔갑하는 것도 안 됩니다. 요즘 세상에 매일 무릎 나온 트레이닝복만 입는 것을 검소하다고 할 수는 없습니다. 옷의 가격이나 브랜드 문제가 아니라, 가족이 하루 종일 보고 느낄 옷이기 때문에 지루하지 않고, 멋도 있어야 합니다.

소박하고 편안하더라도 자신을 근사하게 연출할 수 있어야 합니다. 최소 친구에게 인증 샷을 보낼 수 있는 정도는 되어야 합니다. 동네 친구와 커피숍에서 만나도 어색하지 않을 정도는 되어야 합니다. 각자 집마다 인테리어 색채가 다르듯이 어떤 색이 좋다고 할 수는 없습니다. 다만, 어떤 색 계열이든 밝은 파스텔 톤 계열은 집에서 나태해지려는 몸과 마음을 절제하는데 도움을 줄 것입니다. 밝은 색은 자신이 예쁘다는 자아도취에 빠지게 하는 색이어서 균형 잡힌 몸매관리에도 깊은 관심을 갖게 합니다. 여러분이 요즘 집에서 입은 옷은 집 실내 분위기와 어울리나요? 여러분이 주인공으로 연출되고 있는지 세심한 고려가 필요합니다.

패션 색채로 체형의 단점을 보완하라!

D형 몸매는 어두운 청색 계열로
나온 배를 감춰라!

상체가 짧고 다리가 길면, 어떤 옷을 입어도 멋집니다. 요즘 소위 아이돌 스타들 신체비율이 그렇습니다. 얼굴은 작고 다리는 길어서 8등신을 넘어 9등신에 가까운 우월한 체형으로 시선을 사로잡습니다. 요즘 추세가 그런 신체를 가진 사람들이 주목받는 때이니, 보통 사람들은 부럽기 마련입니다. 머리가 커서 7등신일 수도 있고, 상체는 긴데 하체가 짧을 수 있습니다. 그렇다고 성장기를 넘긴 나이에 하체가 더 자라는 건 아니기 때문에, 패션을 통해서 보완하는 방법을 제안하려고 합니다. 특히, 패션 색채 스타일링에 의해서 대표적인 신체 단점을 보완하는 방법

을 제안하겠습니다.

작은 키, 짧은 다리, 큰 얼굴, 그리고 얼굴과 몸의 비례가 6등신이나 7등신으로 타고난 것은 어쩔 수 없습니다. 다만, 몸매가 예쁘고 안 예쁘고, 경제적 능력이 있고 없고를 떠나 누구나 옷을 입기 때문에, 스타일과 컬러를 통해 겉모습을 멋지게 스타일링할 필요가 있습니다. 상하의는 물론, 구두, 블라우스, 셔츠 그리고 액세서리 등을 잘 코디해서 자신만만한 외모를 가꾸기 바랍니다. 이걸 외모 지상주의라고 비난할 일은 아닙니다. 외모에 대해 자신감을 갖는 것은 행복한 일이며, 그렇게 노력하는 것은 자신을 사랑하는 일이기 때문이지요.

가끔 가는 대중목욕탕에서 유럽 박물관에서나 볼 법한 조각 같은 몸매를 가진 남성들을 가끔 볼 수 있습니다. 반면 신이 만든 아름다운 인체의 황금비례라고 하기에는 무색하리만큼 배가 나온 분들도 많이 있지요. 이런 체형을 소위 'D형 몸매'라고 합니다. 사실 거리를 지나는 수많은 중년들이며, 주변 친구들을 보아도 그런 몸매일거라고는 상상이 가지 않습니다. 목욕탕과 거리에서 보는 이 분들 모습의 차이는 무엇일까요? 사실 단추를 푼 재킷 안쪽을 볼 수 있다면 궁금증은 풀립니다. 바지를 붙들어 맨 벨트 위로 빵빵하게 부푼 셔츠를 보면, 어릴 적에 본 두

부자루와 같다고 표현해도 과장이 아닙니다. 나온 배를 재킷이 보정하고 있는 셈입니다. 따라서 겉모습만으로 그들 몸매를 상상하기는 어렵습니다. 신장과 비만의 정도나 신체 비율도 그리 나쁘게 보이지 않으니, 그들의 패션 스타일을 분석해 볼 필요가 있습니다.

첫째로 보통 중년남성들은 어떤 직업에 종사하든 거의 대부분 어두운 색 옷을 입습니다. 둘째는 상하의 한 벌, 같은 옷감과 같은 색깔로 입는 특징이 있습니다. 마치 중년 패션 색채의 표준처럼 봄, 여름, 가을, 겨울 할 것 없이 거의 그 스타일입니다. 만일 밝은 계열로 입거나 상하를 다른 색으로 입은 것을 상상해보시겠습니까? 이런 코디는 대단한 용기가 필요합니다. 즉, D형 몸매의 보정은 어두운 단일 색으로 상하를 코디하는 것입니다. 만일 평범한 신체조건이라면, 우월한 몸매를 가진 겉모습으로 보일 것입니다.

'어두운 색 패션이 배나온 체형을 보정한다'는 근거는 바둑판 위의 흰 돌과 검은 돌을 비교해 보면 알 수 있습니다. 바둑은 361개의 교차점을 갖고 있는 판위에서 흰 돌과 검은 돌이 서로 넓은 집을 만들어 승부를 겨루는 게임입니다. 따라서 바둑알의 크기는 같아야 공평하겠지요. 그런데 '바둑판 위에 놓인 검은색과

〈그림 54〉 D형 몸매를 보완하는 색채
어두운 청색 계열 정장은 나온 배를 가려준다.

패션 색채로 체형의 단점을 보완하라!

하얀색 바둑알의 크기가 다르다'는 사실을 알고 계시나요? 바둑 두는 사람들은 40~50cm 아래 바둑판위의 검은 돌과 흰 돌을 응시합니다. 물론 손으로 직접 만지기도 하지요. 그런데 흰 돌과 검은 돌 크기가 다르다는 것을 인식하지 못하는 건 색채의 팽창·수축*이라는 지각특성 때문입니다. 처음에야 당연히 같은 크기였겠지요. 하지만 '크기가 다르게 보인다'는 바둑기사들의 의견에 따라 수차례 조정이 있었을 테고, 그 결과 현재 흰 돌보다 검은 돌을 직경은 0.3mm 넓고, 두께는 0.6mm 두껍게 만들어 지금에 이르고 있는 것이지요.

> * 어떤 물체의 색이 갖고 있는 속성에 따라 팽창되어 보이거나, 수축돼 보이기도 함. 밝은 색은 팽창하고, 어두운 색은 수축해 보임. 빨간색이니 노란색 계열을 비롯한 따뜻한 색은 팽창하고, 파란색, 청색 계열을 비롯한 시원한 색은 수축해 보이는 성질이 있음.

1mm도 안 된다고 별거 아니라고 생각할 수도 있습니다. 하지만, 그건 절대 아닙니다. 이 결과는 40~50cm 거리에서 본 차이입니다. 우리가 다른 사람을 보는 거리는 4, 5m 앞일 수 있고, 이보다 먼 거리에서 보는 경우가 많기 때문에 그 차이는 3cm, 6cm일 수 있습니다. 높이보다는 폭에 영향을 주기 때문에, 어두운색 패션코디를 통해서 뚱뚱한 사람은 보통으로, 보통 사람은 날씬한 사람으로 보이는 효과를 얻을 수 있겠죠. 더구나 '사람의 눈이 0.3mm 차이도 민감하게 느낀다'는 의미이니, '패션 컬러 코디가 우리 몸매의 시각효과에 상당한 영향을 준

〈그림 55〉 D형 몸매를 보완하는 상하의 색채 스타일링

밝은 색은 어두운 색보다 뚱뚱해 보인다. 상하 다른 배색은 D형 몸매를 강조한다.

패션 색채로 체형의 단점을 보완하라!

〈그림 56〉 바둑판 위의 흰 돌과 검은 돌의 크기는 다르다.

수축하는 검은 돌은 팽창하는 흰 돌보다 직경 0.3mm 넓고, 두께 0.6mm 두껍다. 그래야 같은 크기로 보이기 때문이다.

〈그림 57〉 청색이 갈색보다 날씬해 보인다.

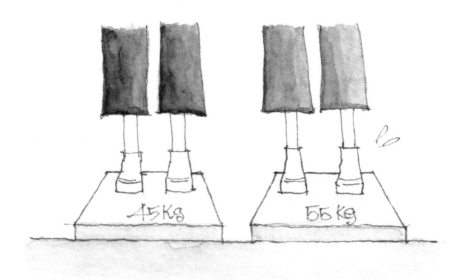

패션 색채로 체형의 단점을 보완하라!

다'는 사실을 확인할 수 있습니다.

앞에서 설명한 바와 같이 어두운 색은 수축하고, 밝은 색이 팽창하는 것처럼, 따뜻한 색은 팽창하는 반면에, 시원한 색은 수축합니다. 따라서 같은 어두운 색이라도 청색 계열로 코디하는 것이 날씬해 보이는 비결입니다. 더구나 청색 계열은 신뢰감을 주는 색이기도 해서 정치인들이 좋아하고, 직장인들도 즐겨 입는 색일 수밖에 없습니다. 또한, 청색은 마음도 진정시키는 효과가 있으니, 차분히 업무를 수행하는 부수적 효과도 얻을 수 있답니다.

작은 키는 상하의를 같은 색으로 통일하라!

어떤 사람의 체중이 50kg이라고 할 때, 이 사람은 날씬한 사람인지, 보통사람인지, 그렇다고 뚱뚱한 사람이라고 말할 수 없습니다. 왜냐하면 신장과 몸무게의 관계, 신장과 얼굴의 비례에 대한 것을 모르기 때문입니다. 날씬한 사람은 신장과 몸무게의 비가 적절해야 하고, 상체에 비해서 하체가 길어야 우월한 몸

매라고 합니다.

　우월한 신체조건의 공통점은 몸무게보다는 길이 즉, 신장에 초점이 맞추어져 있다는 것에 주목할 필요가 있습니다. 〈그림 58〉의 오른쪽과 왼쪽의 막대는 같은 길이입니다. 두 막대가 가까이 배치되어 있음에도 불구하고 하나의 색으로 구성된 왼쪽 막대가 두 색으로 구성된 오른쪽 막대보다 길어 보입니다. 또한 똑같은 폭임에도 불구하고 하얀색과 회색으로 구성된 오른쪽 막대의 하얀색 부분은 왼쪽 막대의 하얀색 부분보다 더 두꺼워 보입니다. 두 색이 배색된 오른쪽 막대의 하얀색은 수축색인 회색과 대비되어 왼쪽 막대보다 더 두껍게 보이는 것이지요.

　〈그림 59〉에서와 같이 옷의 배색도 상하를 한 벌로 통일하여 배색하는 것이 신장이 크고, 날씬하게 보입니다. 색채는 물론, 옷감의 패턴과 질감도 통일하여 상의와 하의가 끊어짐이 없어야 효과적입니다. 모자나 구두까지 같은 색채 계열로 통일하면, 더욱 효과적입니다. 만일 상하의를 검은색이나 회색으로 통일하고, 블라우스나 셔츠를 같은 계열로 통일하면 세련미도 배가 시킬 수 있습니다. 무늬는 세로 스트라이프 패턴이 날씬하고 신장이 커 보이는 효과가 있습니다.

패션 색채로 체형의 단점을 보완하라!

〈그림 58〉 두 가지 색보다, 통일된 색이 길게 보인다.

〈그림 59〉한 가지 색으로 통일한 왼쪽이 커 보인다.

패션 색채로 체형의 단점을 보완하라!

짧은 하체는 바지보다는 스커트로 코디하되, 상하의 색채를 구분하라!

머리와 몸의 비율에 따라 6등신, 7등신, 8등신을 구분합니다. 따라서 신장이 크다고 해서 비례가 좋은 건 아닙니다. 비례가 좋은 사람은 신장에 비해 머리가 작든, 아니면 머리에 비해 신장이 크면 됩니다. 그러나 신장은 작지 않은데 상체에 비해 하체는 짧고, 오히려 상체가 상대적으로 길어서 옷맵시가 안 나는 분들도 있습니다. 우월한 몸매는 신장보다 상체와 하체의 비율이 더 중요하게 작용하기 때문입니다.

하체가 짧은 여성이라면, 바지보다 스커트가 효과적입니다. 스커트 정장은 짧은 하체의 단점을 감출 수 있기 때문이지요. 신장이 커 보이는 효과는 상의와 하의의 색을 통일하는 것이 좋지만, 짧은 하체는 오히려 상하의를 다른 색으로 코디하는 것이 하체의 단점을 보완할 수 있습니다. 특히, 화려한 컬러의 짧은 상의와 어두운 색의 짧은 스커트로 스타일링하면, 상의가 강조되고 다리는 많이 노출되어서 하체가 길어 보이는 효과를 주는 것이지요. 만일 원피스라면, 벨트나 리본을 허리라인보다 살짝 위로 올려서 포인트를 주면, 상체는 짧고 반면에 하체는

〈그림 60〉짧은 하체를 보완하는 스커트 스타일링

하체가 굴욕이라면, 바지보다는 스커트를 권장한다.
상하의 컬러를 구분하되, 화려한 컬러의 짧은 상의와 모노 톤의 미니스커트 스타일링은 다리
가 길어 보인다.

패션 색채로 체형의 단점을 보완하라!

길어 보이는 효과를 얻을 수 있습니다.

치마가 어울린다고 해서 항상 치마만 입을 수는 없습니다. 동네 산책을 해도 그렇고, 출근복도 같은 스타일은 지루할 수 있어서 간혹 활동성이 좋은 바지로 변화를 줄 필요도 있습니다. 바지로 짧은 다리를 보완하는 패션코디는 가로무늬가 강조된 짧은 셔츠와 무늬가 없는 모노 톤의 바지로 보완할 수 있습니다. 가로 무늬는 긴 상체를 다소 짧아 보이게 하고, 반대로 하체는 길어 보이는 효과가 있습니다. 캐릭터나 글씨가 프린트된 셔츠를 선택한다면, 그림이 아래쪽에 프린트된 것보다는 가슴쪽에 있는 것이 상체의 단점을 보완합니다.

남자라면, 검정색 바지와 하얀색 셔츠 스타일과 같은 일반적인 상하의 색채 스타일링은 피해야 합니다. 이와 반대로 밝은 색 계열 바지에 검정색 셔츠의 배색이 상체는 짧고, 반대로 하체가 길어 보이는 효과가 있습니다. 바지 스타일도 잘 선택해야 하는데, 허리에 주름이 들어간 스타일은 편안함이나 활동성은 좋으나, 실루엣의 멋이 살아나지 않습니다. 특히 살이 좀 있거나 배가 좀 나온 분들이 이 스타일을 주로 입으나, 이런 분들은 오히려 주름 없는 스타일을 권장합니다. 주름 없는 바지는 안정된 하체의 일 자 핏 느낌을 주어서, 하체가 긴 느낌과 더불

〈그림 61〉짧은 하체를 보완하는 바지 패션 스타일링

가로무늬 짧은 셔츠와 모노 톤의 무늬 없는 바지로 짧은 하체를 보완하라!

패션 색채로 체형의 단점을 보완하라!

어 전체적인 실루엣의 균형을 주기 때문입니다.[2]

지나치게 마른 체형은 밝고, .
짙은 난색으로 코디하라!

몸이 뚱뚱한 분만 고민하는 건 아닙니다. 너무 말라서 고민인 분들도 있습니다. 지나치게 왜소해서 고민하는 건 남성은 물론, 여성도 마찬가지입니다. 이런 분들은 패션 색채를 통해서 왜소한 체형을 보정할 수 있습니다. 앞서 설명한 바둑판 위의 하얀색과 검은색 돌의 크기를 달리하는 색채 지각원리를 적용하면, 상당한 효과를 볼 수 있습니다.

어두운 색, 차가운 색은 수축·후퇴하는 색입니다. 반대로 밝은 색, 따뜻한 색은 팽창·진출하는 색입니다. 그리고 흐린 색보다는 짙은 색일수록 팽창하고 진출합니다. 따라서 패션 색채를 팽창·진출하는 색으로 스타일링하면, 왜소한 체격의 단점을 보완할 수 있겠지요. 아울러 세로무늬보다는 가로 무늬 패턴이 마른 몸의 단점을 보정합니다.

〈그림 62〉 지나치게 마른 분의 색채 스타일링

수축하는 한색 코디는 더욱 왜소하게 보인다.
밝은 색, 난색, 짙은 색, 그리고 가로무늬가 마른체격을 보완한다.

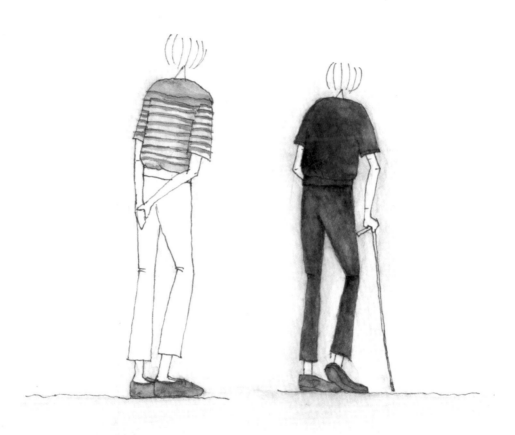

패션 색채로 체형의 단점을 보완하라!

색채 환경을 잘 조성하면,
배고프지 않은 다이어트를 할 수 있다

색채 다이어트하기 전에
꼭 알아야 할 상식이 있다

'살을 좀 빼야겠다'고 하면, '배부른 사람이 괜한 짓을 한다'던 시절도 있었습니다. 그때는 오히려 배가 불룩하게나온 사람을 사장님이라며 치켜세우기도 했었지요. 하지만 인간의 본성에 는 자신의 아름다운 모습을 남에게 보여주고 싶어 하고, 또한 멋진 사람을 보고 싶은 욕구를 가지고 있습니다. 뿐만 아니라 인간은 건강하게 오래 살고 싶은 욕망도 갖고 있지요. 이러한 면에서 체중과 몸매를 관리하는 문제는 모든 사람의 중요한 관 심사이고, 앞으로도 중요한 이슈로 지속될 것입니다. 따라서 먹

을 것이 풍요롭고, 생활환경이 편리한 현대인에게 다이어트는 누구나 평생 해야 할 숙제라고 해도 지나치지 않습니다.

인터넷 검색 창에 '다이어트'라는 단어를 입력해보면, 이것이 얼마나 초미의 관심대상인지 알 수 있습니다. '다이어트 식이요법', '고구마 다이어트', '황제 다이어트', '복싱 다이어트', '부위별 다이어트', '한방 다이어트', '야채 다이어트', '침 다이어트', '아줌마 다이어트', '결혼 전 다이어트', '아기 분만 후 다이어트', '청소년 다이어트', '혈액형 다이어트' 등 이루다 열거하기 어려울 정도로 다양합니다. 그만큼 많은 사람들이 관심을 갖고 있는 증거이기도 하지만, 반면에 다이어트가 성공하기 어려운 것이라는 반증이기도 합니다.

여러 매체에서 '1개월 5kg에서 10kg까지 책임 감량'과 같은 광고 문구를 흔하게 볼 수 있습니다. 그러나 성공하기 위해서 얼마나 뼈를 깎는 고통이 따르는데 과연 그렇게 빨리 뺀 체중을 요요현상 없이 지속할 수 있을지 믿음이 가지 않습니다. 왜냐하면 인체는 에너지 섭취가 현저하게 떨어지면, 이에 대응하여 소비체계도 비상상황으로 바뀌기 때문입니다. 즉, 유사시에도 현재의 체중을 유지하도록 설계되어 있어서, 에너지 소비를 억제하는 시스템으로 바뀌게 됩니다. 따라서 다이어트는 천천

히 꾸준해야만 성공할 수 있는 것이지요.

　모든 독자가 경험하고 있는 것처럼 체중계에 올라가보면, 매일매일 체중이 다릅니다. 당연한 결과입니다. 하루에도 아침, 점심, 저녁이 다릅니다. 칼로리 섭취와 소비는 날마다 끼마다 차이가 있기 때문이지요. 따라서 체중을 줄이기 위해서는 음식의 양도 중요합니다만, 보다 중요한 것은 열량입니다. 섭취한 칼로리보다 소비를 높여서 에너지 균형이 마이너스가 될 때 체중이 감소합니다. 하지만 섭취한 칼로리가 적더라도 소비하는 칼로리가 더 적으면, 에너지 균형은 플러스 상태기 되이 체중은 증가하는 것이지요.

　보통 몸무게 1kg은 약 7,700kcal로 계산합니다. 따라서 만약 일주일에 1kg을 감량하려면, 단순히 산술적으로 하루 평균 1,100kal를 덜 먹거나, 더 소비해야 합니다. 밥 한 공기가 300kal이니까, 어느 정도 덜 먹어야하는지 예상할 수 있지요? 또한 시속 4km 속도로 한 시간 걸으면 약 300kal를 소비하니까, 어느 정도 운동을 해야 하는지도 알 수 있겠지요? 그리고 보니 정말 많이 배고프고, 많이 힘들게 운동해야 1kg을 뺄 수 있습니다.

　칼로리를 적게 섭취하려면, 먹는 양도 줄어야 하지만, 칼로리가 높은 기름에 튀긴 음식과 당도가 높은 면류를 줄이는 것

색채 환경을 잘 조성하면, 배고프지 않은 다이어트를 할 수 있다

〈그림 63〉 체중 변화는 섭취한 칼로리와 소비한 것의 차이이다.

체중 변화 = 칼로리 섭취 − 칼로리 소비

이 중요합니다. 또한 칼로리 소비는 육체적인 활동과 기초대사량에 의해 결정되는데, 기초대사량은 활동이 없어도 에너지가 소모되는 것입니다. 근육질의 운동선수들이 활동을 잠깐 쉬어도 체중이 늘지 않는 것은 기초대사량이 크기 때문이지요. 따라서 칼로리 소비를 높이려면 어떤 프로그램이든 근육 운동을 병행해야합니다.

에너지 섭취를 줄이고, 소모를 늘리는 것이 다이어트의 기본 원리기는 하지만, 인간은 섭취한 에너지로 생명을 유지하도록 설계되었기 때문에 결코 쉬운 문제가 아닙니다. 그래시 어기서 제안하려는 컬러다이어트는 밥그릇을 빼앗는 프로그램이 아닙니다. 또한 억지로 뛰게 하는 프로그램도 아닙니다. 색채가 갖고 있는 특성을 보고 느끼는 과정에서 먹고 싶은 욕망을 제거하거나, 몸을 움직이도록 자극하는 것입니다. 마음을 흔들어 음식을 남기게 하고, 활동량을 늘리는 것입니다. 본능적인 욕구를 억제하는 것이 아니기 때문에 누구나 쉽게 접근할 수 있는 프로그램입니다. 그래서 비교적 덜 힘든無痛 다이어트라 할 수 있지요.

다른 프로그램과 병행하면 더욱 효과를 높일 수 있습니다. 클리닉의 도움 없이 스스로 절식과 운동으로 다이어트를 하고

색채 환경을 잘 조성하면, 배고프지 않은 다이어트를 할 수 있다

있는 분들도 병행할 것을 적극 권장합니다. 다이어트 중에 오는 고통을 완화해 주고, 효과가 나타나는 시기도 앞당겨 줄 것입니다. 하지만 좋은 프로그램일지라도 실천 없이 결과가 있을 수 없습니다. 굳이 인내할 필요가 없기 때문에 6개월 이상 지속할 것을 권장합니다. 아니 평생 하십시오. 색채를 통한 체중관리는 습관화된 생활의 일부가 되기를 권합니다.

컬러 파워 토크

색채 다이어트 처방

처방 1 _ 흰 셔츠, 흰 블라우스를 입고 우아하게 식사하라!

다이어트에 도전하는 사람 가운데 성공할 가능성은 100명 중에 5명 내외에 불과하다고 합니다. 그러니 다이어트는 명문 대학에 입학하는 것만큼이나 어려운 관문입니다. 다이어트에 성공하기 위한 첫째 관문의 열쇠는 '식사'에 있습니다. 사실 '식사를 한다'는 것은 인체가 필요로 하는 에너지를 공급받고, 생명을 유지하는 중요 수단입니다. 하지만 칼로리 섭취가 과한 경우나, 이미 과체중인 분은 이를 억제할 수 있는 방안을 고민해야 합니다. 그것은 식사에 임하는 마음가짐이나 식사환경을 바꾸어줌으로서 가능합니다.

식사환경은 식당의 인테리어 즉, 식탁 주변 바닥, 벽, 천장의 색채, 식탁의 형태와 색채, 테이블웨어tableware의 색채, 식당 조명 등입니다. 환경에 대해서는 다음 처방에서 자세히 다룰 예정이며, 먼저 식사할 때 '어떤 옷을 입는 것이 효과적인지'를 설명하고자 합니다. 인간의 기본욕구 중에 하나인 식사는 즐거워야하고, 그래서 복장도 편안해야 하는 것은 당연합니다. 하지

색채 환경을 잘 조성하면, 배고프지 않은 다이어트를 할 수 있다

〈그림 64〉편안한 옷은 과식을 방조한다.

헐렁한 고무줄 바지, 티셔츠는 과식을 방조한다.
이런 옷은 체중과 허리둘레가 늘어나는 것을 알아차릴 수 없다.

만, 다이어트를 '살과의 전쟁'이라고까지 표현할 정도로 처절한 싸움이고, 더구나 '그만 먹어야겠다'는 포만감을 느낄 때는 이미 적정 식사량을 초과한 단계이니, 식욕을 절제하도록 도움을 주는 복장이 필요합니다.

식욕을 누그러뜨리는 식탁 패션은 우아하고 격조가 있어야 합니다. 다이어트와의 치열한 전투 중이기 때문이지요. 특히, 헐렁한 고무줄 트레이닝 바지나, 넉넉한 티셔츠는 과식을 방조합니다. 매일매일 조금씩 체중이 늘어나거나 체형이 바뀌어 가는 것을 알아차릴 수 없는 옷입니다. 허리는 하루아침에 1인치 늘어나는 것이 아니고, 체형도 하루아침에 D형, O형으로 바뀌는 것이 아니기 때문이지요. 그러니 혹시 집에서 혼자 식사를 할 지라도 외출복에 버금가는 품위와 멋진 옷을 입고 식사할 것을 권장합니다.

식사 후에 출근, 등교, 외출할 예정이라면, 또는 외출하고 집에 돌아온 후라면, 외출복을 입은 상태로 식사할 것을 권장합니다. 조금 불편은 하겠지만, 품위 있는 식사와 더불어 식사량도 줄이는 유리한 환경입니다. 외출복으로 하얀색 블라우스나 와이셔츠를 입었다면 더욱 좋습니다. 깨끗한 옷에 음식물이 튀어서 더럽혀 질까봐 허둥지둥 먹게 되지 않으니까요. 더구나

색채 환경을 잘 조성하면, 배고프지 않은 다이어트를 할 수 있다

〈그림 65〉 식탁패션은 격식을 갖추고 우아하게 식사하라!

하얀색 블라우스, 와이셔츠를 예쁘게 입고, 우아히게 식사하라.

천천히 먹으면 빨리 먹을 때보다 위에서 포만감을 느낄 수 있어서, '이제 그만 먹어야겠다'는 이성적인 판단을 할 수 있는 시간을 벌어줍니다. 또한, 풀지 않은 허리벨트가 포만감을 느끼는 시간을 단축시켜줄 것입니다.

명견名犬과 그렇지 않은 견공의 차이는 먹이를 먹는 과정을 보면 알 수 있습니다. 명견은 주인이 그릇에 사료를 주고 나서 '먹어!'라고 하면 먹기 시작하지만, 그렇지 않은 견공은 주인이 그릇에 먹이를 다 넣기도 전에 달려들어서 밥그릇을 엎어놓고, 결국 바닥에 쏟아진 것을 먹게 되는 차이가 있습니다. 견공의 식사에 비유하는 무례를 범하는 것은 최고 고등동물답게 몸과 마음의 품위를 갖추어 식욕을 절제할 수 있기를 바라는 마음 때문입니다.

'음식을 빨리 먹으면 그 속도만큼 살도 빨리 찐다'고 생각하시기 바랍니다. 식사 후에 '배불러 죽겠다'라고 하는 분들을 자주 봅니다. 포만감을 못 느낄 정도로 위가 최대한 팽창할 때까지 급하게 먹은 사람입니다. 이런 분들은 식후에 당연히 배부를 수밖에 없습니다. 보통 포만감을 느끼는데 걸리는 시간이 20분이니까, 그 전에 식사가 끝나서 과식을 부른 겁니다. '과속은 과식을 부르고, 과식은 과체중을 만든다!'는 사실을 명심해

색채 환경을 잘 조성하면, 배고프지 않은 다이어트를 할 수 있다

야 합니다.

한 끼니 정도 과식할 수 있습니다. 하지만, 한 끼니 폭식은 매 끼니로 연결되기 때문에 절대 안 됩니다. 앞서 폭식한 끼니에 위가 늘어나있는 것이 문제입니다. 늘어난 위는 그렇게 배부르다고 느낄 정도로 먹어야만 포만감을 느낄 수 있기 때문입니다. 다음 끼니와 그 다음 끼니에도 계속 그 만큼은 먹어야 배부름을 느낄 수 있는 것이지요. 이렇게 해서 활동에너지보다 초과해 섭취한 칼로리가 체중을 매일 조금씩 늘리는 것입니다. 진정 체중 감량을 원하십니까? 그렇다면 식탁에 앉아 있는 모습 그 자체가 우아하게 천천히 식사할 것을 권장합니다.

처방 2 _ 하얀색 식기와 파란색 러너가 깔린 식탁은

 식욕을 누그러뜨린다

누군가와 친하게 지내고 싶거나, 더 알고 싶을 때, '언제 식사나 하시지요!'라고 합니다. 식사는 먹는 즐거움을 주는 동시에, 함께한 사람 사이의 마음의 벽을 낮추어 서로 알아가는 기회를 주기도 하지요. 결혼을 앞둔 예비 신랑신부 부모님이 만나는 상견례 자리도 식사를 하면서 사돈댁을 알아갑니다. 식사하는 모습과 예절은 집안의 격과 수준을 보여주는 일입니다. 이처럼

〈그림 66〉 식기와 식탁 러너 색깔이 식욕을 억제한다.

흰 테이블보와 식기, 파란색(보라색) 러너는 식욕을 억제한다.

색채 환경을 잘 조성하면, 배고프지 않은 다이어트를 할 수 있다

식사하는 모습은 사람의 겉과 속을 다 보여주기도 하고, 알 수 있게도 합니다.

격식을 갖춘 식사는 가정에서 먹는 식사든 외식이든, 제대로 차려진 식탁에 반듯하게 앉아서 여유롭게 먹는 것입니다. '사람은 먹기 위해 산다'는 말이 있듯이 식사 시간은 즐겁고, 행복한 순간입니다. 하지만 살면서 즐겁고 행복한 시간이 그렇게 많지 않은 것도 오늘날 우리들의 공통된 현실입니다. 그러니 이 행복한 식사 시간만이라도 5분만에 끝내 버리지는 말아야 합니다. 우리의 빨리빨리 문화가 식사 시간을 짧게 만들었는지 모르지만, 식사 시간을 늘리는 것은 식사를 통해서 얻는 쾌감 지속 시간을 늘리는 것이고, 몸도 예쁘게 만드는 중요 요건이기 때문입니다.

급하다거나, 혼자라서, 혹은 차려먹기 귀찮아서 식탁이 아닌, 부엌 작업대에 서서 빨리 먹어치우는 것은 먹는 즐거움을 포기하는 것이고, 과식의 원인이 됩니다. 사람 뇌의 중추신경이 '배부르다'고 느끼기 위해서는 혈중의 당과 지방, 위장의 포만감, 향기 등의 인자가 뇌에 신호를 보낼 수 있는 여유시간을 주어야 합니다. 이제 예뻐질 나를 위해서 식탁에 예쁘게 세팅해서 천천히 먹기로 합니다. 또한, 과식하지 않으려면, 아침, 점심,

저녁 모든 끼니를 제시간에 먹어야 합니다. 만일 불규칙적으로 식사하면, 인체는 에너지가 모자라는 순간을 대비하기 때문이지요. 즉, 유사시 모자라는 열량을 사용하기 위해서 지방으로 저장하는 시스템이 작동하여 체지방이 늘어나게 됩니다. 따라서 모든 끼니는 제시간에 거르지 않고 먹는 것이 건강과 다이어트의 기본원칙입니다.

식탁 위는 넉넉한 크기의 밝은 색 그릇에 먹을 칼로리 총량을 생각해서 먹을 만큼만 예쁘게 세팅합니다. 식탁은 사각형이든 원형이든 가급적 단순하고, 무늬가 없는 깃이 좋습니다. 거기에 밝은 색 테이블보가 깔려 있다면, 음식이 돋보이는 반면에 서둘지 않고 천천히 조심스럽게 먹도록 유도합니다. 식사에 적합한 배경음악은 비트beat가 강하고 빠른 것보다, 느리고 편안한 클래식음악이 여유로운 식사 분위기를 조성합니다.

미국 시카고 대학에서는 식탁 색채 환경과 식사량의 관계에 관하여 실험을 하였습니다. 학생 225명을 대상으로 크림소스 스파게티와 토마토소스 스파게티를 각각 하얀색과 빨간색 접시, 그리고 하얀색과 빨간색 식탁보에서 먹게 한 다음, 각각의 색채 환경요소가 식사량에 어떤 영향을 미쳤는지 분석하였습니다. 그 결과, '빨간색 접시보다 하얀색 접시에 담긴 음식을 먹

색채 환경을 잘 조성하면, 배고프지 않은 다이어트를 할 수 있다

은 사람의 평균 식사량이 21% 적었고, 식탁보 역시 하얀색에서 먹은 사람이 빨간색에서 식사 한 것보다 10% 더 적었다[1]는 식탁 색채 환경과 다이어트 효과의 밀접한 관계를 찾아 볼 수 있습니다.

하얀색 테이블보 위에 장식하는 테이블 러너^{Runner}와 식기매트는 파란색과 보라색 계열이 좋습니다. 이 색들은 이성적인 판단을 도와서 식욕을 억제하거나, 포만감을 주는 색입니다. 뇌는 영상을 받아들이는 영역이 있어서 색깔에 따라 활성도가 다른데, 파란색을 받아들일 때 가장 이성적인 활동[2]을 하도록 합니다. 더구나 이 색들은 '쓴맛'이 연상되는 색인데, 이는 원시시대부터 파란색이나 보라색 계열은 독이나 쓴맛이 연상되도록 학습되어 왔기 때문입니다.

식사 환경 전체가 아닌, 식기 색깔로만 보면, 파란색이 식사량을 줄이는데 가장 도움을 주는 색입니다. 이는 과거 왕족들의 식기류를 통해서도 알 수 있지요. 왕족들은 오늘날 우리의 고민인 다이어트를 당시에 벌써 시도하였는데, 그 억제 수단이 바로 그릇의 색입니다. 동서양을 막론하고 왕족들은 청색 도자기를 많이 썼습니다. 이는 평민과 달리 '과식하지 않겠다'는 이성적인 판단을 돕기 위함이었습니다. 보라색은 신비로운 색채

〈그림 67〉 식기 색깔이 식욕을 억제하는 이성적 판단을 돕는다.

파란색 식기는 '과식하지 않겠다'는 이성적인 판단을 돕는다.

색채 환경을 잘 조성하면, 배고프지 않은 다이어트를 할 수 있다

이미지여서 귀족들이 선호하는 색깔이기도 하지만, 음식 식기로는 많이 쓰이지 않았습니다. 이는 앞에서 언급한 바와 같이 쓴맛에 대한 연상이 강하고, 또한 상한 음식 이미지도 주는 색이기 때문이지요.

지금까지 식욕을 억제하는 색깔을 얘기했는데, 이와 반대로 식욕을 높이는 색은 빨간색 계열입니다. 빨간색은 뇌의 감정중추뿐 아니라, 식욕중추에도 영향을 주는 매우 자극적인 색입니다. 따라서 다이어트를 위한 환경으로는 피해야 할 색입니다.

처방 3 _ 연색성이 낮은 조명으로 음식이 맛없어 보이게 하라!

'음식은 입으로만 먹는 것이 아니라, 눈으로도 먹는다'고 합니다. 이 말은 '음식이 보기도 좋아야 한다'는 의미이지요. 물론입니다. 음식은 맛있게 보여서 침샘을 자극해야 합니다. 그런데 문제는 다이어트를 시작했는데, 지나치게 입맛이 좋아서 어려우신 분들도 있겠지요. 이럴 경우에 '고소하다', '달콤하다', '담백하다', '새콤하다'와 같이 음식의 색깔에서 느껴지는 맛의 이미지를 없애 버리는 잔인한 처방이 있습니다. 모든 사물의 색이 그런 것처럼, 음식의 색도 빛에 의해 결정됩니다. 즉, 식탁위에 다는 등을 어떤 전구를 끼웠는지에 따라서 음식이 맛있어

보이기도 하고, 맛이 없어 보이기도 하는 것이지요.

음식 본연의 색감 그대로 보이기 위해서는 전구의 연색성이 좋아야 합니다. 연색성Color Rendering Properties이란, 전구의 빛이 자연 빛(태양 빛)에 가까운 정도를 말합니다. 자연 빛(Ra 100)을 기준으로 이것에 가까울수록 연색성이 좋은 전구입니다. 할로겐등은 Ra 90이상, 삼파장과 LED 등은 Ra 80~95, 형광등은 Ra 65~75, 수은등은 Ra 60내외, 나트륨등은 Ra 25 내외입니다. 보통 이 연색지수는 등기구 포장지에서 찾아 볼 수 있습니다.

우리 눈은 자연광 아래서 본 색으로 음식 맛을 기억하고 있기 때문에, 연색지수가 낮은 조명 아래에서는 전혀 다른 정보를 전달받게 됩니다. 연색성이 좋은 조명 아래서 푸른 채소에 빨간색 토마토가 곁들여진 야채 샐러드는 신선한 맛이, 붉은색이 선명한 소고기는 고소한 단백질 맛이 연상됩니다. 하지만 나트륨등처럼 연색성이 낮은 등 아래서는 이들의 신선도가 매우 떨어져 보입니다. 식욕을 자극하지 못하는 것은 물론이고, 오히려 입맛이 뚝 떨어지게 됩니다. 물론 나트륨등이나 수은등은 특별한 경우가 아니면, 실내에 사용하지 않습니다. 연색성이 떨어지기 때문이지요. 하지만 효율이 높기 때문에 가로등으로 많이 사용합니다. 실내에서 많이 쓰는 단파장 계통 형광등의

색채 환경을 잘 조성하면, 배고프지 않은 다이어트를 할 수 있다

〈그림 68〉 식욕을 가라앉히는 조명이 있다.

연색성이 낮은 형광등 아래에서는 음식 맛이 없어 보인다.

연색지수는 Ra 65~75인데, 이 정도면, 넘치는 식욕을 가라앉히는 데 도움이 될 것입니다.

음식을 판매하는 식당이라면, 당연히 연색지수가 높은 조명 기구를 사용해야 합니다. 그렇다면 다이어트 푸드 식당은 연색성이 좋은 조명이 좋을까요? 아니면 연색성이 떨어지는 조명이 좋을까요? 식당 사업주의 입장에서는 음식이 맛있어 보이기도 하고, 고객의 다이어트 효과를 동시에 만족시켜야합니다. 그러면 해답은 의외로 간단합니다. 연색성이 좋은 조명이 바람직합니다. 어떤 식당도 경제성을 창출해야하는 것은 당연하기 때문이지요. 음식이 맛있게 보이고, 포만감을 줄 만큼 먹는 즐거움을 주는 식당이면서, 저 칼로리 식재료와 조리방식을 취한다면, 이 식당은 큰 성공을 거둘 것입니다. 이러한 가정이 불가능한 것은 아니므로 집에서도 이 방식을 실천하면, 적정 체중을 관리할 수 있을 것입니다.

처방4 _ 빨강, 주황, 노랑 색채 심호흡으로 장운동을 활성화하라!

건강을 지키고 관리하는 기본은 하루 세 끼니 정해진 시간에 골고루 천천히 잘 씹어 먹고, 이와 못지않게 규칙적으로 잘 배설하는 것입니다. 그런데 요즘 질병은 섭취 부족에서 오는 것

색채 환경을 잘 조성하면, 배고프지 않은 다이어트를 할 수 있다

보다, 배설에 문제가 있는 경우가 많지요. 변비나 과민성대장과 같은 배설에 문제가 생기면, 우리 몸에 환경호르몬이나 중금속과 같은 독소가 쌓여서 여러 가지 질병의 원인이 됩니다. 또한 비만이나 피부 트러블은 물론, 고혈압과 당뇨의 원인이 되기도 합니다. 따라서 배변의 관리는 비만과 질병 예방 측면에 매우 중요한 문제이지요.

규칙적이고 원활한 배변을 위해서는 먹는 음식이 중요한데, 섬유질이 풍부한 녹황색 채소와 과일은 장운동을 활성화합니다. 그러나 장운동에 좋다고 해서 식물성 음식만 먹을 수는 없습니다. 육류를 통해서 몸의 필수 영양소를 섭취해야 하기 때문이지요. 최근 경제적 수준이 높아지면서 과거보다 육류 위주의 식생활로 바뀌고 있는데, 채식 체질로 타고난 우리는 육류 소화능력이 떨어질 수밖에 없습니다. 그 결과, 변비나 설사와 같은 소화기 계통의 환자가 최근 늘고 있는 것도 사실입니다.

이러한 이유에서 장을 활성화하여 체중과 건강을 관리하는 색채 심호흡법을 소개하려고합니다. 이것은 심호흡을 통해 심신을 안정시키는 효과에, 색채가 갖고 있는 에너지를 몸에 들이는 호흡입니다. '사물의 색채는 빛 에너지에 의해서 우리 시각에 지각된다'는 것을 앞에서 설명한 바 있습니다. 즉, 빛 에너

지를 잘게 쪼갠 것이 색채이고, 색채마다 다른 에너지를 갖고 있으니, 이것을 호흡에 의해 몸 속 깊은 곳까지 끌어들이는 것입니다. 일본 도요대학 노무라 준이치野村順一 교수도 색채 심호흡을 소개한[3] 바 있습니다.

장을 활성화하는 색채 심호흡은 색채를 단전까지 끌어들여서, 그 에너지를 몸에 받아들이는 호흡입니다. 즉, 빨강, 주황, 노랑 등의 따뜻한 색채에너지를 단전까지 보내 불을 지피는 호흡이지요. 단전은 몸의 상하좌우의 정중앙에 위치하는데, 보통 배꼽에서 5cm 정도 아래인 하단전을 일컫습니다. 단선은 우리 몸의 모든 경락이 모이는 곳이므로 이곳을 따뜻하게 데우면, 장운동이 활성화되고, 몸의 체온이 높아지며, 배변 활동이 원활해집니다.

따뜻한 에너지를 들이는 색채 심호흡은 다음과 같은 순서로 합니다. 먼저 척추를 곧게 펴고 편안히 앉습니다. 가부좌가 편하신 분은 바닥에 앉아도 좋고, 의자에 허리를 펴고 앉아도 괜찮습니다. 이때 폐와 횡경막이 충분히 확장되도록 가슴을 활짝 폅니다. 약 5~7초에 걸쳐 천천히 빨간색(주황색이나 노란색도 상관없음) 에너지를 코를 통해 배꼽 아래 단전까지 깊이 들이 킵니다. 에너지를 들이키는 방법은 '빨간색 계통의 꽃이나 과일, 색

색채 환경을 잘 조성하면, 배고프지 않은 다이어트를 할 수 있다

〈그림 69〉 빨간색(주황, 노랑) 색채 심호흡–장운동을 활성화하는 따뜻한 색채 호흡

① 온몸에 힘을 빼고 편안하게 의자에 앉는다. 가부좌가 편안한 분은 바닥에 앉는다.
② 코밑 인중에 빨간색이 올려 진 것을 상상한다.
③ 코밑 빨간색을 필터로 하여 5~7초에 걸쳐 코로 숨을 천천히 들이킨다.
　이때 마음은 단전에 집중하며, 아랫배가 불룩 나오도록 한다.
④ 4~5초 동안 단전에 빨간색 에너지를 가둔다.
⑤ 5~7초에 걸쳐 몸에 쌓여있는 차갑고 나쁜 에너지를 입으로 뱉는다.
⑥ 이 호흡을 10~15분 간 실시하며, 1일 세 번 반복한다.

종이가 코 밑 인중위에 있다'고 생각하고, 그 빨간색이 마치 필터Filter가 되어 걸러지는 느낌으로 숨을 단전까지 깊이 마십니다. 이때 마음은 단전에 집중하며, 아랫배가 불룩 나오게 합니다. 단전에 빨간색 에너지가 도착하면 4~5초 간 가두었다가, 5~7초에 걸쳐 몸속에 있는 차갑고 나쁜 에너지를 입으로 천천히 뱉으면서 배는 원래대로 돌아오는 것이 1세트입니다. 이것을 10~15분 동안 하루 세 번 반복합니다.

버스나 지하철의 좌석에서 이 색채 심호흡이 가능합니다. 아니, 앉지 못하면 서서도 충분히 가능합니다. 빨간색 심호흡은 변비로 아랫배가 나온 분은 배변 기능이 좋아져서, 불룩하게 나온 배가 들어가 체형이 예뻐질 것입니다. 쌓여있던 변을 배설하기 때문에 체중이 감소하는 것은 물론입니다. 배변 기능이 활발해지면, 장내 독소를 배출하기 때문에 피부미용은 물론, 전신의 건강에 도움이 되니 1석 3조의 효과입니다.

배가 차가워서 푸른 변을 보는 분들도 이 빨간색 심호흡을 적극 권장합니다. 건강한 사람도 육류 위주로 식사한 다음에는 소화가 잘 안 되고, 배변에 문제가 생기는 경험이 있을 겁니다. 그 증세는 아랫배가 차갑고 살살 아프며, 변을 보더라도 평상시 굵기보다 얇고 냄새가 독하지요. 이럴 경우도 빨간색 심

색채 환경을 잘 조성하면, 배고프지 않은 다이어트를 할 수 있다

호흡으로 단전을 데우면, 차가운 배가 따뜻해지고, 살살 아팠던 배가 가라앉을 것입니다. 2, 3일 지속하면 배가 점차 따뜻해져서 푸른 변은 황금색으로 변하는 것을 경험하게 될 겁니다.

처방 5 _ 빨간색 환경으로 에너지 소비를 촉진하라!

운동을 통해서 하는 체중감량은 칼로리를 적게 섭취하는 다이어트보다 훨씬 효과적입니다. 운동으로 소비하는 에너지뿐만 아니라, 근육량이 높아져서 기초 대사량도 늘어나기 때문이지요. 즉, 에너지 소비형 체질이 되는 겁니다. 따라서 어떤 종류의 다이어트든 그 효과를 높이려면 운동은 필수입니다. 그러나 늘 시간에 쫓기며 사는 현대인들이 별도의 시간을 내서 규칙적으로 운동하는 것은 쉬운 일이 아니지요. 때문에 일상생활가운데 활동량을 높여서 에너지 소비를 늘리는 것은 건강과 체중관리를 위해 아주 바람직합니다. 과체중인 사람들은 정상체중인 사람들보다 활동량이 적은 것이 일반적입니다. 이들은 움직이는 것을 싫어하고, 학업이나 업무활동도 소극적이지요. 신체와 정신적 활동량이 적기 때문에 에너지 소비량도 적을 수밖에 없어서, 체중은 더욱 증가하게 됩니다.

일상생활을 의욕적이고, 활기차게 활동하게 하는 자극은 어

〈그림 70〉 신체 에너지 소비를 촉진하는 색채가 있다.

난색 계열 실내 색채는 활동 의욕을 높여서, 신체 에너지 소비를 촉진한다.

색채 환경을 잘 조성하면, 배고프지 않은 다이어트를 할 수 있다

떤 색채 환경이냐에 따라 차이가 납니다. 색채 환경은 사무실이나 주택과 같이 우리를 둘러싸고 있거나, 우리 시각에 노출되어서 보게 되는 모든 요소들의 색채입니다. 물론 내 마음대로 색채 환경을 바꾸거나 만드는 것은 쉽지 않지요. 근무하는 사무실을 의지대로 바꿀 수 있는 것도 아니고, 지금 살고 있는 집의 벽지를 바꾸는 것도 그리 쉬운 것이 아니지요. 다만, 계절마다 1, 2벌 사게 되는 옷 정도는 내 의지대로 쉽게 바꿀 수 있습니다. 스카프나 넥타이와 같은 액세서리 색깔만으로도 우리 몸과 마음은 반응하기 때문입니다. 따라서 이제부터는 옷이나 액세서리를 살 때, 집안 벽지를 바꿀 때, 사무실 페인트 색을 고를 때 적극적이고 활기차게 움직일 수 있는 색채를 신중하게 검토해 볼 것을 권합니다.

그럼 어떤 색채 환경이 활동량을 높일까요? 빨강, 주황, 노랑 등의 따뜻한 색은 사람의 혈류 흐름을 높이고, 활동 의욕을 높이는 색입니다. 반면에, 파랑, 남색 등의 차가운 색은 의욕을 가라앉히는 색입니다. 이런 색채 심리효과는 스포츠 웨어 컬러에 적극 활용되고 있습니다. 운동선수들 유니폼이 빨간색과 주황색이 많은 것도 승부욕구와 활동욕구를 높이기 위한 것이지요. 이와 같이 일상생활이나 업무의 적극적 참여를 유도하기 위해

서 근무복이나, 작업환경 색을 빨강, 주황, 노랑이 드러나게 할 필요가 있습니다.

앞의 얘기대로라면, 상하의 모두 빨간색이나 노란색이 생활 활동의욕과 에너지 소비를 높이는 패션입니다. 하지만 남성이 아닌 여성이라도 이러한 색채 코디는 꺼리는 배색입니다. 더구나 빨간색이나 노란색은 팽창하는 색이기 때문에 실제보다 더 뚱뚱해 보이는 색이기도 하지요. 일반적으로 과체중인 분들이 회색이나 검정색 계통 옷을 즐겨 입는 이유이기도 합니다만, 이 무채색이 소극적으로 활동히게 히는 것은 분명합니다. 따라서 블라우스나 티셔츠, 스카프나 넥타이, 핸드백 등과 같은 액세서리를 난색 계통으로 코디하여서 일상생활을 활기차게 하고, 신체에너지 소비도 높이기를 바랍니다.

직장인이라면, 자신이 일하는 책상이나 칸막이벽에 붙인 일정표를 빨간색이나 노란색으로 바꾸는 것만으로도 몸과 마음은 반응할 것입니다. 업무 면에서는 적극이고 도전적인 태도로, 그리고 몸은 에너지 소비를 높일 것입니다. 하지만 책상이나 칸막이 전체를 밝고 짙은 난색으로 바꾸는 것은 지양해야 합니다. 지나치면 안 하니만 못할 수 있기 때문이지요. 보통 책상과 칸막이 면적의 10% 정도를 빨간색이나 노란색으로 하더라도,

색채 환경을 잘 조성하면, 배고프지 않은 다이어트를 할 수 있다

〈그림 71〉 난색 계통은 신체 에너지 소비를 촉진한다.

난색 계열 옷이나 액세서리(넥타이, 스카프, 핸드백)는 일상 활동 의욕을 높여서 신체 에너지 소비를 높인다.

몸과 마음을 움직이기에 충분합니다.

처방 6 _ 굶지 말고, 식사 1시간 이후에 30분 이상
중강도 유산소 운동을 하라!

색채와 관계없는 내용이지만, 지속적이고 건강한 색채 다이어트를 지속하기 위해서 '에너지 소비를 늘리는 방법'을 간단히 소개하겠습니다. 음식 섭취로 얻어진 칼로리를 활동에너지로 모두 소비하면, 현재 몸무게는 그대로 유지됩니다. 하지만 음식으로 섭취한 칼로리보나 소비 에너시가 적으면, 남은 칼로리는 지방으로 몸에 저장되어 체중이 늘어나게 되는 것이지요. 따라서 다이어트는 정상인보다 체내지방이 많은 것을 줄이는 것이며, 성공 여부는 이미 저장된 지방을 얼마나 소비하느냐에 달려 있습니다.

체지방의 효과적인 소비는 운동이 필수입니다. 물론 어떤 운동을 어느 정도의 강도로, 어떻게 하느냐에 따라 그 효과는 차이가 있겠지요. 많은 분들이 빨리 체중을 줄이고 싶은 마음에 격렬한 달리기나 고강도 웨이트 트레이닝을 합니다. 하지만 고강도 웨이트보다, 중 강도 유산소 운동을 최소 30분 이상 지속하는 것이 효과적입니다. 왜냐하면, 격렬한 달리기나 고강도 웨

색채 환경을 잘 조성하면, 배고프지 않은 다이어트를 할 수 있다

이트 트레이닝은 지방을 태우지 않고, 주로 탄수화물을 주 에너지로 사용되기 때문입니다. 중강도 유산소 운동이라 함은 내가 할 수 있는 최대 운동 강도의 약 65%를 말합니다. 이는 자신의 최대 심박 수의 60~70%, 본인이 느끼기에 '약간 힘들다', '옆 사람과 대화는 가능하나 노래를 부를 수 없는 정도입니다'. 흔히 말하는 파워 워킹power working이 중강도 유산소 운동이지요.

과체중으로 다이어트를 처음 시작하는 분들 대부분은 체중에 비해 체력이 뒷받침되지 못하는 것이 보통입니다. 체력이 뒷받침되지 않으면 의지도 쉽게 꺾여서 오랫동안 지속하기 어려운게 사실이지요. 더구나 운동은 과체중을 지탱해야 하므로 관절이나 허리에 무리를 주어, 다이어트를 영영 포기할 수밖에 없는 상황이 만들어 질 수도 있습니다. 따라서 초기에는 욕심내지 말고, 체력에 맞는 빠르기로 걷는 산책부터 시작해서, 점차 속도와 시간을 꾸준히 늘려갈 것을 권장합니다. 물론, 운동복은 활동 의욕을 높일 수 있는 색깔이어야 한다는 것을 기억하시기 바랍니다.

식사와 운동하는 시점도 다이어트 효과에 영향을 미치는 중요한 포인트입니다. 식사하고 바로 운동하는 것보다는 식사 후 한 시간 후에 하는 것이 효과적입니다. 식후 한 시간쯤 지나면

소화과정이 어느 정도 끝나고, 여분의 열량을 저장하는 작업을 시작하기 때문이지요. 이때 운동을 통해 열량을 소비하면 쌓이는 것을 막고, 이미 저장된 열량도 소모하게 됩니다. 더구나 식사 직후에 운동을 하면 소화 기능에도 좋지 않은 영향을 줍니다. 식사 후에는 섭취한 음식물을 소화하기 위해서 혈액이 소화기관에 많이 분포하여야하나, 바로 운동하면 혈액이 근육조직으로 돌기 때문에 소화 장애가 생기는 것이지요.

그럼 공복에 하는 운동은 다이어트 효과에 어떤 영향을 줄까요? 공복상태에서 운동은 체중을 감량한다기보다 기아상태로 몰아가는 것에 가깝습니다. 근육을 움직여 운동을 하게 하는 것은 뇌세포와 신경세포인데, 이들은 혈액 속에 있는 포도당 즉, 혈당을 에너지로 사용합니다. 그런데 혈당치가 낮은 공복상태로 운동을 하면, 저혈당 상태가 되어서 뇌와 신경세포가 활발히 움직이지 않기 때문에 운동욕구가 떨어지게 되는 것이지요. 작심삼일이 될 수밖에 없습니다. 더구나 배고픈 상태로 운동한 후 섭취하는 음식은 흡수율이 높기 때문에 감량이 아닌, 역효과가 나타나게 됩니다. 따라서 운동은 식후 한 시간 후에 할 것을 권장합니다.

색채 환경을 잘 조성하면, 배고프지 않은 다이어트를 할 수 있다

꿀 피부 만드는 색채를 처방하라!

> 파란색 심호흡은
>
> 불안과 분노, 스트레스를 삭혀주고,
>
> 편안한 몸과 마음,
>
> 그리고 윤기 나는 피부를 만든다

'얼굴은 마음의 창이다'라는 말이 있듯이 뽀얀 피부는 편안한 마음에서 비롯됩니다. 얼굴을 보면 그 사람이 '즐거운지?', '근심이 있는지?'를 알 수 있기 때문이지요. 안색顔色이 좋지 않은 사람에게 '무슨 근심 있으세요?'라고 묻는 이유도 거기에 있습니다. 얼굴을 보면 마음이 얼마나 건강한지 알 수 있습니다. 마음이 건강한 사람은 얼굴과 피부에 생기가 있고, 윤기가 나지요. 반대로 마음이 건강하지 못하면, 얼굴과 피부가 거칠어집

니다.

하지만, 현대인들은 마음 편안할 시간이 별로 없습니다. '삶을 살아간다'는 그 자체가 긴장의 연속이지요. 그런데 이 긴장은 욕망과 불안에서 비롯됩니다. 인간인 이상 욕망이 없을 수는 없지요. 그리고 그 욕망을 이룰 수 없을까봐 또 불안합니다. 불안은 먹은 음식을 제대로 소화시키지 못하고, 배설 또한 원활하지 못하게 합니다. 우리 몸은 먹은 음식에서 영양소를 섭취하고, 남은 찌꺼기를 배설함으로서 건강을 유지하는 것이어서 이 시스템에 문제가 생기면, 당연히 피부의 윤기가 떨어지게 되는 것이지요.

여기서 욕망과 욕심은 구분해야 합니다. 욕망은 '무엇을 갖거나 하려고하는 간절한 바람'이고, 욕심은 '어떠한 것을 정도에 지나치게 탐내거나 누리고자 하는 마음'입니다. 우리는 욕망과 욕심의 경계를 잘 구분하지 못합니다. 즉, 머리로 생각하고 있는 것이 실현가능한 것인지, 불가능한 것인지를 알 수 없는 경우가 많지요. 허황되지 않아서 완전히 불가능한 것도 아니라는 생각이 들 때 더욱 욕심이 생기고 불안한 마음이 듭니다. 이때 이것이 욕망인지, 욕심인지를 판단하는 기준이 있습니다. 생각을 달성하기 위한 구체적인 계획을 세울 수 있다면 욕망이

245

고, 반대로 계획을 세울 수 없다면 욕심입니다.

우리는 욕망의 범위를 넓히기 위한 구체적인 계획을 세워가는 경험의 반복이 필요합니다. 때로 복잡하더라도 이를 되게 하는 계획을 세워가는 과정을 반복하다보면, 성취방법을 터득할 수 있어서 욕망의 경계를 넓히곤 합니다. 이 욕망의 경계 폭이 개인의 능력입니다. 욕망을 실현하기 위한 계획은 종이위에 써야합니다. 실천과정이 복잡하면 생각만으로는 계획을 세우는데 한계가 있기 때문이지요. 그 생각 때문에 밤새 한 잠도 못 잤다고 하는 것도 바로 머리로만 계획했기 때문입니다. 종이위에 99%가 아닌, 100%가 되게 하는 구체적인 계획을 세우고 나면, 해결 여부와 방법을 알기 때문에 마음의 평안을 얻을 수 있습니다.

마음이 편안해지면 잠도 잘 잘 수 있고, 잠을 잘 자면 피부도 좋아지게 됩니다. 그래서 '미인은 잠꾸러기다'라는 말도 있습니다. 잠을 잘 자기 위해서는 마음이 편안해야 하나, 고민이 있다면 잠자리에 들기 전에 욕망인지, 욕심인지 확인해야 합니다. 잠이 잘 오지 않을 정도의 고민거리는 이불속에서는 해결할 수 없습니다. 이럴 때는 이불을 걷어치우고 책상에 앉아 100% 내 것으로 만드는 전략을 세우고 잠자리에 들어야 합니다. 만일

책상에 앉아 30, 40분이 흘러도 해결방법을 찾을 수 없는 일이라면, 이건 내일 또는 모레 해도 되는 일이거나 포기해야 하는 일입니다.

불면의 원인이 걱정이나 근심이 아니라, 분노일 수 있습니다. 분노는 남에게 받는 신체적 또는 정신적 피해로부터 비롯되며, 복수심, 분개, 모욕, 폭행, 저주, 투쟁 등의 마음이 지속되고, 심박동이 증가하여 잠에 들지 못하게 됩니다. 분노는 받은 상처가 깊으면 오래가기도 하지요. 하지만 '분노를 여러 날 마음에 품고 있으면 건강에 독이 된다'는 사실을 모든 독자 여러분도 잘 알고 있습니다. 그럼에도 불구하고 분노를 멈추는 것이 말처럼 쉽지 않습니다. 내가 화났다고 표현할 수도 있지만, 참아야 할 때가 많습니다. 그래서 낮에 일어난 분노가 잠자리까지 연장되기도 하고, 며칠 동안 지속되기도 합니다.

치밀어 오르는 분노를 진정시키는 데는 파란색 계열 색채 환경이 효과적입니다. 파란색 옷을 입는다든지, 파란 옷을 입은 사람을 보는 것도 마음을 진정시키는데 효과적입니다. 가장 좋은 처방은 파란 바다나 하늘을 직접 보는 것이지요. 몸과 마음이 힘들고 지친 사람들이 머리를 식힌다고 바닷가로 가는 것도 파란 바다가 있기 때문입니다. 일렁이는 파란 바다를 보면

꿀 피부 만드는 색채를 처방하라!

〈그림 72〉 서비스센터는 이미 화가 난 고객을 진정시키는 색채 환경이 필요하다.

이미 화가 치민 고객을 상대하는 고객서비스센터는 파란색 포인트 컬러가 고객과 직원의 화를 진정시키는 데 효과적이다.

서 깊게 호흡을 들이마시고 내쉬는 심호흡은 몸과 마음에 쌓인 분노나 스트레스를 삭혀줍니다. 그리고 다시 일어날 힘과 용기를 얻는 것이지요. 미국 LA캘리포니아 대학의 로버트 제라드 Robert Gerard 박사는 빛과 색에 대한 생체반응을 테스트했습니다. 실험에서 빨간색 빛, 청색 빛, 하얀색 빛을 사람에게 비추고, 혈압, 호흡수, 근육의 긴장도를 측정했지요. 그 결과, '빨간색 빛을 비추었을 때, 혈압, 호흡수, 근육의 긴장도가 올라가는 반면에, 파란색 빛에서는 현저히 줄어들었다'는 연구결과를 찾아 볼 수 있습니다. 오래전 연구지만, 긴장과 스트레스, 화에 대한 색채 처방에 이 연구결과를 지금도 인용하고 있습니다.

여러 사람이 조직을 이루어 업무를 보는 직장은 화를 가라앉힐 수 있는 장소로 직원 휴게실을 조성하면, 스트레스를 효과적으로 풀어 줄 수 있습니다. 스트레스와 화를 효과적으로 풀어주면, 직장 밖까지 가지고 나오지 않아서 직원들의 행복지수와 삶의 질, 그리고 업무능률도 향상할 수 있을 것입니다. 보험금 지급업무나 전자제품 서비스센터와 같이 이미 화가 치밀어 오른 고객을 상대하는 곳이라면, 고객과 직원들의 흥분된 마음을 진정시킬 수 있는 환경을 조성하는 것이 절대적으로 필요합니다. 그리고 이런 색채 환경에서 스스로 화를 진정시키는 교

꿀 피부 만드는 색채를 처방하라!

<그림 73> 직원 휴게실에도 명당자리가 있다.

공원, 파란하늘, 산이 가장 잘 보이는 곳에 직원 휴게실을 만들어라!
직원의 몸과 마음의 건강은 물론, 업무효율을 높이는 계기가 될 것이다.

육과 훈련도 필요합니다.

치밀어 오른 감정을 가라앉히는 환경을 조성할 때는 자연환경을 적극 활용하는 것이 좋습니다. 그렇다고 자연환경은 교외로 나가야만 있는 것은 아닙니다. 고층건물이 밀집된 도시 건물 사이사이에 작은 공원도 있고, 하늘과 바람, 그리고 가로수는 어디나 있기 때문입니다. 이런 자연을 가급적 모든 직원이 가장 잘 보고, 만지고, 느낄 수 있는 곳에 직원 휴게공간을 배치할 것을 권장합니다. 모든 직원의 몸과 마음이 건강해지고, 업무효율도 높이는 계기가 될 것입니다.

야간에만 근무하거나 사무실이 지하에 있어서 자연과 거리가 먼 회사도 있을 수 있겠지요. 이 경우 적극적으로 스트레스를 해소할 수 있는 환경을 만들고 싶다면, 파란색이 많이 보이는 바다나 하늘 그림을 걸어 두거나, 벽이나 천장을 파란색으로 할 수도 있습니다. 고객 서비스센터라면, 입구의 맞은 편 벽이나 상담창구의 뒷벽 일부를 파란색으로 하면, 한결 흥분된 고객을 진정시키는 분위기를 조성할 것입니다.

앞서 소개한 빨간색 색채 심호흡법을 파란색으로 바꾸어 '파란색 호흡'을 하면, 끓어오른 분노와 화를 진정하는데 좋은 효과를 얻을 수 있습니다. 독자의 상황에 따라 하루의 시작이나

생활 중이라면 의자에 반듯하게 앉습니다. 편안한 상태에서 하늘이나 바다의 파란색을 인중에 올려놓은 것을 상상하며 5~7초 간 숨을 코로 들이켜, 파란색 에너지를 4~5초 간 단전에 가둡니다. 그리고 5~7초에 걸쳐 천천히 입으로 뱉습니다. 숨을 내쉴 때는 마음을 불안하게 하는 것, 분노하게 하는 것, 실현되지 못할 욕심, 그리고 나쁜 모든 기운을 함께 뱉습니다.

평상시 출퇴근길이나 회사 업무 중에도 잠깐씩 파란색 호흡을 하면, 몸과 마음의 팽팽한 긴장과 불안을 풀어서 평온한 심신을 유지하고, 업무도 차분하고 효율적으로 처리할 수 있을 겁니다. 만약 불면증이 있다면, 잠자리에 편히 누운 상태에서 파란색호흡을 권장합니다. 처음 5~7분 간은 파란색 호흡을 하여 긴장과 불안을 풉니다. 그리고 심장박동이 안정되면, 평상시와 같은 호흡 속도로 들숨에 파란색을 들이마시고, 날숨에 온몸을 이완하면서 머리에 남아있는 생각을 뱉습니다. 분명히 스르르 잠에 빠지는 쾌감을 맛보게 될 것이며, 다음날 윤기 나는 피부를 보게 될 것입니다.

불면의 원인이 사회생활에서 오는 스트레스나 불안이 아닌, 수면과 관계된 호르몬이 문제일 수 있습니다. 수면을 조절하는 호르몬은 멜라토닌*인데, 20대까지는 왕성한 분비를 보이지만,

이후 40대가 되면 20대의 20%까지 떨어져 수면의 질이 나빠지게 됩니다. 현대인은 나이가 많고 적음을 떠나, 하루 중 대부분의 시간을 실내에서 보내다 보니 햇볕을 쬐는 시간이 매우 적은데다가, 컴퓨터와 휴대폰의 청색광에 장시간 노출되어서 멜라토닌 분비가 현저하게 떨어져 불면의 원인이 되기도 합니다. 더구나 멜라토닌은 피부세포의 신진대사를 도와주는 호르몬입니다. 즉, 각질화된 세포들이 피부에서 떨어져 나가기 위해 피부표면으로 이동하면, 이과정에 멜라토닌이 세포의 재생과 DNA회복을 도와서 거친 피부를 윤기나게 재생하는 것이지요. 따라서 피부 미인이 되기 위해서는 낮에 가급적 햇볕을 많이 쬐고, 컴퓨터와 휴대폰 사용은 줄이며, 멜라토닌 분비가 활발한 밤에 잠을 잘 것을 권장합니다.

▎하얀 색 실내공간은 내분비를 촉진하여 피부를 맑게 한다

피부노화는 보통 20대 후반내지는 30대 초반이 되면 시작됩니다. 노화가 시작되면 얼굴에 그 증상이 나타나지요. 눈꺼풀과 눈

밑의 처짐, 턱 주변 피부 처짐, 검버섯, 잡티, 이마주름, 미간주름, 볼 주름, 눈가 잔주름, 입술 잔주름 등이 생깁니다. 이외에도 한 번 상처가 나면 잘 낫지 않고, 피부가 건조하고 거칠어지며, 얼룩덜룩 해지기도 하지요. 피부노화는 대개 성장 호르몬을 비롯한 호르몬의 부족과 밀접한 관련이 있는 것으로 알려져 있습니다. 개인차이가 있지만, 유전적인 요인과 음주, 흡연, 영양관리, 청결관리, 자외선 노출 등의 생활습관, 그 외에도 운동부족, 외부 환경변화, 질병 등에 의해서 복합적으로 영향을 받습니다.[4] 유전적인 요인이야 어쩔 수 없다고 하지만, 환경색채를 잘 조성하는 것만으로도 피부 노화를 늦출 수 있습니다.

독자 여러분이 살고 있는 집은 어떤 색깔입니까? 이런 질문을 하는 건, 벽과 천장, 가구와 커튼 등이 모두 하얀색 계열인 집에 살거나, 사무실에 근무하면, 피부 노화를 늦출 수 있다는 사실 때문입니다. 믿어지지 않겠지만, 사실입니다. 하얀색에 가까운 무채색은 빨간색이나 노란색과 같은 색과 달리 색의 기미가 없이 밝기 정도에 의해서만 구분됩니다. 이런 무채색 계열의 하얀색은 어떤 색과도 잘 어울립니다. 따라서 밝은 하얀 공간에 있는 사람은 어떤 색의 옷을 입든 공간과 잘 어울립니다. 공간이 배경이 되고 사람이 주인공이 됩니다. 즉, 하얀 공간에서는 그 곳에 있는

〈그림 74〉 실내 공간의 색채가 피부미용에 영향을 미친다.

하얀색 실내공간은 내분비를 촉진하여 피부를 빛나게 한다.

꿀 피부 만드는 색채를 처방하라!

사람의 얼굴과 신체가 분명하게 두드러져 보입니다. 이는 하얀 공간과 사람얼굴이 명도Value와 채도Chroma차이가 나기 때문입니다. 이 때 들어나는 자신의 모습은 나르시시즘Narcissism*을 고양하여 내분비가 촉진됩니다. 간혹 인테리어가 지나치게 화려해서 사람이 배경이 되고, 오히려 공간이 주인공이 되는 경우를 볼 수 있는데, 이런 환경이 바로 주객이 전도된 경우입니다.

 어떤 사람이 거울 앞에 오랫동안 서서 자신이 너무 아름답다고 생각하며 황홀하게 바라보는 것도 나르시시즘입니다. 나르시시즘이 고양되면 젊고 예뻐집니다. 특히, '여성이 나르시시즘이 높아지면 사랑할 때처럼 생각이 고상해지고 감정도 풍부해집니다. 또한, 모든 일들을 긍정적으로 받아들이고, 성격은 온화해져서 심신이 더욱 여성스러워진다'는 연구결과를 찾아 볼 수 있습니다. 더구나 밝은 하얀 공간이 만드는 나르시시즘은 운동하고 싶은 마음도 자극합니다. 즉, '밝은 실내는 정신적 사고나 신체적 활동을 자극하여 운동을 하고 싶게 한다'는 연구결과5입니다. 스스로 자신을 아름답다고 생각하는 사람은 이를 유지하기 위해서 에너지소비가 높은 활동을 하려고 노력하기 때문이지요. 헬스센터에서 열심히 운동하는 사람은 과체중

* 나르시시즘은 자신이 리비도(libido, 인간이 갖고 있는 성적 욕구)의 대상이 되는 정신분석학적 용어로 자기애(自己愛)를 의미함. 1899년 독일의 정신과 의사 네케(Neacke)가 '그리스 신화의 미소년 나르키소스가 물에 비친 자신의 모습에 반하여 자기와 같은 이름의 꽃인 나르키소스(수선화)가 되었다'는 것에서 자기애의 의미로 만든 말임.

인 사람보다 대부분 몸매관리를 잘하고 있는 사람들이 많은 것
도 이와 같은 이유입니다.

하얀 색 옷이
피부노화를 예방한다

독자 여러분은 어떤 색깔 옷을 즐겨 입으십니까? 사람들은 각
자 취향과 스타일에 따라 옷 색깔이 거의 정해져 있습니다. 겉
옷으로 색이 분명하게 구분되는 갈색, 파란색, 빨간색, 주황색
등을 입기도 하지만, 남녀 구별 할 것 없이 회색이나 검정색과
같이 무채색을 주로 많이 입습니다. 특히, 출근할 때 입는 옷
은 어둡고 색의 기미가 잘 드러나지 않는 회색이나 검정색, 갈
색 등의 옷을 많이 입지요. 그런데 문제는 이러한 '어두운 색이
피부미용에 좋지 않다'는 사실입니다. 왜냐하면, 지구상에 사
는 모든 생물이 궁극적으로 태양으로부터 에너지를 받아 살아
가는 것인데, 어두운 색은 에너지를 대부분 흡수해서 피부까지
도달하지 못하기 때문입니다.

　보통 검정이나 회색을 고집하는 사람들은 대부분 패셔니스

〈그림 75〉 패션 색채가 피부건강에 영향을 미친다.

검정색 패션 스타일이 멋은 있지만, 피부건강에는 좋지 않다.
검정색 옷이 태양 에너지를 모두 흡수하기 때문이다.

컬러 파워 토크

타로 멋과 색을 아는 사람들입니다. 왜냐하면 이런 어두운 색채는 얼굴과 대비되어 피부가 하얗게 드러나기 때문이지요. 또한 어떤 장소에서든 어두운 색채는 잘 조화가 될 뿐만 아니라, 눈에도 띄는 색이어서 돋보이는 패션 색채입니다. 특히, 검정 재킷과 흰 와이셔츠나 블라우스의 강한 대비는 깔끔한 성격의 소유자, 능력이 있는 사람, 신뢰감을 주는 사람 등과 같은 긍정적 이미지도 갖고 있습니다. 이런 이유에서 과거로부터 시대를 막론하고 검정 패션 스타일을 고집하는 계층은 늘 있었습니다. 하지만, 패션 스타일은 남이 아닌 자기 눈에 익숙함 때문에 만들어지는 것이며, 검정만이 패셔니스타를 만드는 것은 아닙니다. 따라서 밝은 색 옷을 자주 코디해 입음으로써 스타일의 변화를 시도해 볼 필요가 있습니다. 어두운 색보다는 밝은 색 옷이 신진대사를 높여서 피부건강에 좋기 때문이지요.

밝은 색은 태양광선이 옷감을 통과해 피부나 신경에 작용하며, 폐나 신장, 간장 등에도 좋은 에너지를 주게 됩니다. 이와 같은 빛 에너지의 흡수과정은 덜 익은 두 개의 토마토를 실험한 결과에서 쉽게 알 수 있습니다. '하얀색 천으로 토마토 한 개를 싸고, 다른 하나는 검은색 천으로 싸서 태양광이 있는 곳에 하루 동안 놓으면, 하얀색 천을 감싼 토마토는 빨갛게 익고, 검은색

꿀 피부 만드는 색채를 처방하라!

천으로 감싼 토마토는 푸른 상태 그대로 마른다'는 결과입니다. 독자 여러분! 그래도 스타일 때문에 검정색 옷만 고집하시겠습니까? 혹시 속옷도 검정색이나, 짙은 빨간색, 파란색, 갈색, 어두운 회색을 고집하고 있지 않으신가요? 오늘부터 겉옷은 혹시 그렇다 하더라도 속옷만큼은 꼭 밝은 색으로 바꿀 것을 권합니다.

속까지 색깔이 짙은 과일과 야채, 그리고 비타민C를 매 끼니 먹어라!

피부건강에는 비타민C가 중요합니다. 비타민C는 극히 적은 양이기는 하지만, 인체의 기능과 건강 유지를 위해서 없어서는 안 될 영양소 중의 하나로, 아스코르빈산Ascorbic Acid 이라고도 불립니다. 비타민C는 콜라겐collagen이 만들어지는 과정에 보조효소로 작용하는데, 콜라겐은 세포와 세포를 연결하는 접착제 역할을 합니다. 따라서 비타민C는 세포손상을 막아 상처를 치유하고, 조직을 건강하게 유지하며, 인체 외부로부터 침투하는 세균 감염을 막는 영양소입니다. 즉, 비타민C는 피부는 물론, 인체 모든 기관의 노화를 예방하는 영양소인 셈이지요.

〈그림 76〉 윤기 있는 피부미용을 위해 어떤 과일과 야채가 좋을까?

속까지 색이 짙은 과일과 야채는 비타민C가 풍부해서 피부를 윤기 흐르게 한다.

현대인들이 비타민C에 많은 관심을 갖고 있고, 많이 알고 있다고 생각합니다만, 잘못 알고 있는 사실도 있습니다. 그것은 '비타민C는 사람 몸에서 만들어지는 것이 아니라 섭취하는 것이며, 비타민C는 몸에 저장되는 것이 아니라 필요량 외에는 배출된다'는 사실입니다. 따라서 건강을 위해 이것을 매일매일 섭취해야 하지만, 또한 필요 이상 많이 섭취할 필요도 없습니다. 비타민C가 많은 과일로는 레몬, 감, 귤, 유자, 키위, 오렌지, 멜론 등이 있으며, 이 과일들은 속까지 색깔이 짙은 특징이 있습니다. 야채로는 고추, 브로콜리, 시금치, 토마토, 감자 등에 많이 들어 있습니다.

미국 식품영양위원회는 비타민C의 일일 섭취량을 여성은 75mg, 남성은 90mg, 임신하였거나 수유중인 여성과 노인은 120mg을 권장합니다. 우리나라 식품의약품안전처도 성별과 연령에 따라 차이를 두고 있지만, 평균 100mg을 권장합니다. 이 정도의 비타민C는 키위나 오렌지 1개, 귤 2개, 딸기 5개, 피망 반쪽, 고추 3~4개, 브로콜리 100g에 들어있는 함량입니다. 이에 반해 서울대 의대 면역학박사 이왕재 교수는 '하루 6,000mg을 섭취해야 한다'고 주장합니다. 그는 '비타민C는 과다섭취로 인한 부작용이 없으며, 120세까지 건강하게 살기 위해서 시중에

서 판매하는 제품으로 아침, 점심, 저녁 식사 후에 바로 먹어라'고 합니다. 독자 여러분은 채소나 과일이든, 제품이든 최소 하루 권장량만큼 매끼니 꾸준히 섭취할 것을 권합니다.

반면, 빛나는 피부를 위해 비타민C를 먹지 못할망정, 오히려 파괴하는 사람들도 있습니다. 담배를 피우는 분들입니다. 담배가 인체에 백해무익하다는 것을 누구나 알고 있습니다만, 피부에 최악입니다. '담배 한 개비를 피울 때마다 0.5mg의 비타민C를 파괴한다'[6]는 연구결과도 찾아볼 수 있습니다. 만약 하루 한 갑을 피우신다면, 10mg의 비타민C를 잃는 셈입니다. 금연프로그램에 참가한 성인 남성 34명을 대상으로 금연이 멜라닌색소와 홍반 지수*에 미치는 영향 즉, 금연을 통한 피부변화를 연구한 결과가 있습니다. 흡연자의 홍반 지수가 높은 것은 혈액 속에 붉은 색소인 헤모글로빈이 일산화탄소와 먼저 강하게 결합하면서 산소 부족을 일으키는데, 이때 몸이 이를 만회하기 위해서 헤모글로빈을 더 많이 생성하기 때문에 피부가 붉게 변한다는 것입니다.

흡연으로 인한 산소 부족은 항산화 기능도 떨어뜨려 피부 속 멜라닌 색소를 산화시킵니다. 멜라닌 색소는 원래 피부를 어둡게 만드는데, 산화하면 색소가 더 검어져서 피부에 검은 반점

* 멜라닌색소 지수가 높으면 피부가 검고 탁하며, 낮으면 희고 맑은 것을 의미함. 홍반 지수가 높으면 얼굴 피부가 울긋불긋하지만, 낮으면 고르고 깨끗하다는 의미임.

꿀 피부 만드는 색채를 처방하라!

이 증가하는 것이지요. '금연 후 4주 간 멜라닌 색소와 홍반 지수의 변화를 측정한 결과, 멜라닌색소는 금연 1주 후부터 감소하기 시작해 4주 후에는 평균 12%, 홍반 지수도 5% 이상 낮아진다'는 연구결과를 확인할 수 있습니다. 멜라닌 색소와 홍반지수의 이 정도 감소는 육안으로 피부색이 좋아졌다는 것을 바로 느낄 수 있는 결과입니다. 혹시 흡연 중인 독자가 있나요? 맑고 하얀 피부미인이 되기 원하시나요? 그럼, 지금 이 순간부터 금연해야 합니다.

비빔밥은 필수영양소와 더불어
색채의 기氣를 덤으로 충천한다

사실 몸과 마음이 건강하면 피부는 누구나 예쁘게 마련입니다. 평상시 편식하지 않고, 영양분이 골고루 들어간 음식을 챙겨 먹고, 쌓인 스트레스를 풀기 위해서 취미생활과 적절한 운동시간을 할애하고 관리하는 사람이라면, 윤기 나는 피부를 갖는 것은 당연하지요. 그렇다고 피부미용에 좋다는 과일이나 채소를 늘 신경 써서 챙겨 먹기는 건 쉬운 일이 아닙니다. 그런데 우리 음식 중에는 영양소가 골고루 들어가 피부건강에 좋은 것들이 있습니다. 비빔밥, 김밥, 잡채밥 등과 같은 음식입니다.

비빔밥은 거제, 전주, 진주, 통영, 함평, 안동, 제주 등 지방에 따라 섞는 재료가 달라서 맛과 영양도 차이가 있습니다. 그러나 콩나물, 고사리, 당근, 버섯, 양파, 무생채, 도라지, 시금치, 상추, 쇠고기볶음(쇠고기 육회), 계란프라이 등의 주요 재료와 고추장, 참기름 양념을 넣은 것은 크게 다르지 않습니다. 이들 재료는 영양소가 골고루 들어있는데, 쇠고기볶음, 육회, 계란프라이는 단백질과 지방, 참기름은 지방, 시금치와 고사리나물, 무생채, 양파 등에는 비타민, 식이섬유소, 칼륨, 철분, 그리고 면역력

265

을 높여주는 폴리페놀^{polyphenol}이나 플라보노이드^{flavonoid} 성분도 있습니다. 그리고 고추장에는 스트레스 해소와 노화를 예방하는 캡사이신^{capsaicin} 성분이 있고, 흰 밥의 탄수화물은 몸의 에너지원이 됩니다. 즉, 우리가 생명활동을 유지하는데 필요한 영양소인 탄수화물, 단백질, 지방, 비타민, 무기 염류(칼슘, 인, 나트륨, 칼륨, 철, 염소, 구리 등)가 대부분 들어있어서 이들 재료를 한꺼번에 비벼서 먹는 것은 균형 있는 영양섭취를 통해서 피부뿐만 아니라, 신체의 건강에도 도움을 주게 되는 것이지요.

지역에 따라 비빔밥의 재료와 양념이 일부 다르기도 합니다만, 빨간색, 노란색, 파란색, 하얀색, 그리고 검정색의 다섯 가지 색깔은 기본적으로 들어가는 것이 일반적입니다. 그런데 이 오색^{五色}은 예로부터 우주 만물의 생성과 운행의 원리로 삼고 있는 음양오행 사상의 다섯 방위의 색과 일치합니다. 오방색^{五方色}은 동쪽, 서쪽, 남쪽, 북쪽, 중앙 다섯 방위에다가 우주 만물이 탄생하고 소멸해가는 이치 가운데 발현되는 색채 에너지를 결합한 것입니다. 동쪽은 파랑^靑, 서쪽은 하양^白, 남쪽은 빨강^赤, 북쪽은 검정^黑, 그리고 중앙은 노랑^黃을 결합한 것이지요.

비빔밥의 고추장과 당근의 붉은 색은 남쪽 방위로 나쁜 기운을 몰아내는 양기^{陽氣}의 색이며, 시금치, 상추를 비롯한 푸른 채

소는 동쪽 방위로 귀신을 물리치고 만물이 생성하는 양기의 색입니다. 계란 노른자와 콩나물의 노란색은 중앙(가운데)으로 우주의 중심을 의미하며 부귀와 권위를 상징하는 색입니다. 밥, 무채, 양파, 도라지, 계란 흰자 등의 하얀 색은 서쪽 방위로 길(吉)함, 결백과 진실, 순결 등을 뜻해 자존심과 곧은 의지를 상징하는 색입니다. 버섯, 쇠고기볶음, 참기름 등의 검은색은 북쪽 방위로 공포, 불행, 파멸, 죽음을 상징하지만, 반면에 정직과 명예, 인간의 지혜를 관장하는 색입니다. 따라서 오색 비빔밥을 먹는 것은 필수 영양소와 더불어 다섯 방위의 기氣(에너지)를 덤으로 충천하게 되는 것이지요,

비빔밥이 갖고 있는 오색의 기운은 김밥에도 들어있습니다. 보통 김밥은 붉은 색 당근, 푸른색 시금치, 노란 색 계란 지단, 하얀 색 밥과 무짠지, 그리고 검은 색 김과 우엉 등의 다섯 가지 색으로 구성되어 있습니다. 김밥 역시 지역에 따라 넣는 재료가 다르기도 하지만, 색깔은 오색이 빠지는 경우가 거의 없습니다. 따라서 김밥은 간편하게 먹을 수 있으면서도 영양소를 골고루 섭취하고, 다섯 방위의 에너지를 통해서 해로운 기운은 퇴치하고, 이로운 기운은 몸에 수용할 수 있으니 피부 미용에 도움이 되는 음식입니다.

그 외에도 우리 음식문화에 음양오행적 사상을 적용한 것은 오색 고명이 올라가는 잔치국수나 잡채, 그리고 간장, 고추장, 된장을 담그는 과정에도 이 사상이 바탕이 되고 있습니다. 뿐만 아니라, 예전에는 주생활과 의생활에서도 우주와 자연의 순리에 따라 터, 방위, 문의 방향, 규모, 색깔, 위계 등을 정하였는데, 현대인이 많이 살고 있는 아파트나 요즘 입는 옷들과는 다소 거리가 있습니다. 요즈음은 민속마을, 궁궐, 사찰에서나 이 사상에 기반을 둔 의衣와 주住 문화를 볼 수 있습니다.

그러나 최근 의복과 주거문화에서도 옛것의 소중함을 인식하고, 전통적인 사상을 적용하고 있습니다. 옛것을 계승한다는 것이 단순히 우리 조상대대로 내려온 풍습이나 전통을 겉모습 그대로 모방하는 것에 그치는 것은 아닙니다. 예를 들면, 전통 오방색이 갖고 있는 사상과 디자인적 가치를 객관적 검증 과정을 거쳐 현대인의 생활에 반영하는 것이지요. 이와 같은 디자인은 식생활에서 영양 외에 오방색의 기운을 덤으로 얻게 되는 것처럼, 주住와 의衣 문화에서도 악한 기운은 막고, 선한 기운은 받아들이려는 시도입니다.

앞서 설명한 우리 몸의 5대 영양소는 한 가지라도 부족하면, 몸은 이상신호를 보내서 불편함을 느끼게 되고, 피부도 이상이

옵니다. 더구나 이 영양소들은 체내에서 합성되는 것은 하나도 없어서 반드시 음식물을 통해 얻게 되는 것이기 때문에 골고루 섭취해야 합니다. 즉, 편식을 하지 않아야 하는 것이지요. 마찬가지로 음식이나 반찬의 편식은 색깔의 편식으로 이어질 수 있어서 우리 몸의 기氣의 불균형을 초래할 수 있습니다. 따라서 비빔밥이 아니더라도 매끼니 색색의 음식과 반찬을 골고루 챙겨 먹을 것을 권장합니다. 이런 식습관은 자연과 우주의 순리로부터 오는 오방의 에너지를 덤으로 챙길 수 있기 때문입니다.

지금까지 색채가 갖고 있는 보이지 않는 힘과 이것을 모든 의식주 생활에 슬기롭게 사용하는 방법을 소개하였습니다. 사실 그동안 색채에 대한 이야기는 중고등학교 미술교과서에 소개하는 내용이 다였고, 그야말로 이론을 소개하는데 그쳤습니다. 간혹 색채가 갖고 있는 특성들을 소개하는 책이 있기도 하였지만, 분야별로 정리되지 못하고 파편화된 흥미위주의 내용이었습니다. 이런 이유에서 특정 학자의 이론이 아닌, 색에 관한 이론들을 실생활의 분야별로 적용하는 내용을 다루었습니다. 마치 한 그릇에 비벼서 간편하게 먹는 비빔밥과 같이 말입니다.

이 책을 읽는 동안 독자 여러분은 관심분야에 색채를 적용하

꿀 피부 만드는 색채를 처방하라!

고, 응용할 수 있는 지혜를 쌓았습니다. 분명 보이지 않는 색채의 힘을 이해하셨을 것이고, 객관적이고 합리적으로 활용할 수 있는 능력을 키웠습니다. 독자 여러분의 지식 경계는 넓혀지고, 시대와 국가의 경계를 넘어 글로벌 사회에서 소통하는 또 다른 언어를 습득하였습니다. 이렇게 넓혀진 지혜의 지경은 독자여러분의 삶의 질과 경제적 수준의 향상은 물론, 인류 평화를 위해서도 일조하게 될 것을 기대합니다.

미주

첫 번째 토크

1 영국 더럼대학 인류학자 러셀 A. 힐(Russell A. Hill)과 로버트 A. 바턴(Robert A. Barton)이 과학저널 『네이처』 2005년 5월 호에 발표한 연구("Red enhances human performance in contests")가 있음.

2 독일 뮌스터대 노베르트 하게만 박사팀이 정신관련 학술지 『심리과학(Psychological Science)』에 발표한 연구에 의하면, '심판들은 빨간색 보호 장구를 한 선수에게 기계가 채점한 점수보다 13% 정도 높은 점수를 준다'는 결과를 발표함.

3 오스트리아 빈대학교 연구팀은 심판들을 대상으로 월드컵 경기와 유럽 클럽 경기에서 나온 52개의 태클 장면을 심판에게 보여주고 강도에 따라 각각 1(정당한 태클)~9(매우 심한 파울) 점수를 매기게 한 결과, 빨간색 유니폼을 입은 선수들이 다른 색 유니폼을 입은 선수들보다 가혹한 판정을 받은 반면, 가장 관대한 판정은 파란색이라는 결과를 발표함. (『스포츠심리학과 운동 저널(journal Psychology of Sport and Exercise)』, 2014).

4 기획재정부, 「2002년 경제백서」, 2004.6.19.

5 Abrahams, Dan, *Soccer Tough*, Bennion Kearny Limited, 2015.

두 번째 토크

1 노무라 준니치, 김미지자 역, 『색의 비밀』, 국제출판사, 2006.

2 약학연구회 전우식 회장은 고혈압환자 176명을 대상으로 하얀색과 파란색 패치를 이용한 색채요법을 시행한 결과, 환자의 84.9%가 혈압이 떨어지는 결과를 확인함.

세 번째 토크

1 노무라 준니치, 김미지자 역, 『색의 비밀』, 국제출판사, 2006.

2 위의 책.

네 번째 토크

1 사이토 가오루, 이서연 역, 『옷이 인생을 바꾼다』, 디자인이음, 2011.

2 이현범, 『키보다 커 보이는 남자 스타일』, 중앙books, 2011.

다섯 번째 토크

1 배지영, 「왕실 식탁엔 왜 파란접시가 오를까?」, 『중앙일보』, 2012.2.6.

2 김선현, 『컬러가 내 몸을 바꾼다』, 넥서스BOOKS, 2009.

3 노무라 주니치, 김미지자 역, 앞의 책.

4 이상준 외, 『당신의 상식이 피부를 죽인다』, 2012, 쌤엔파커스.

5 노무라 주니치, 김미지자 역, 앞의 책.

6 이상준 외, 앞의 책.